新媒体创意设计

祝 彬 编著

清华大学出版社
北京

内容简介

本书是一本专门针对新媒体应用领域的设计鉴赏类学习工具书，全书共7章，主要包括新媒体视觉设计、色彩和图形创意设计、版式设计、流行趋势和营销借势设计、创意设计赏析等内容。本书图文并茂、案例丰富，采用理论知识+案例鉴赏的知识讲解结构，精选了不同应用场景的新媒体创意设计作品，包括社交媒体营销长图、二维码海报、网站页面设计、H5互动设计、App界面设计、动画视频等，力图用真实的案例让读者了解新媒体内容的表现形式和创意设计手法。

本书适合学习数字媒体艺术、网络媒体艺术、多媒体视觉、电商美工等方面设计的读者作为入门级教材，也可以作为大中专院校新媒体类相关专业的教材或艺术设计培训机构的教学用书。此外，本书还可以作为电商美工设计师、手机App设计人员、UI设计人员、新媒体广告设计人员、平面设计师及艺术爱好者岗前培训、扩展阅读、案例培训、实战设计的参考用书。

本书封面贴有清华大学出版社防伪标签，无标签者不得销售。
版权所有，侵权必究。举报：010-62782989，beiqinquan@tup.tsinghua.edu.cn。

图书在版编目(CIP)数据

新媒体创意设计 / 祝彬编著． -- 北京：清华大学出版社，2022.8（2025.2重印）
ISBN 978-7-302-60596-6

Ⅰ．①新… Ⅱ．①祝… Ⅲ．①艺术－设计 Ⅳ．① J06

中国版本图书馆 CIP 数据核字 (2022) 第 065076 号

责任编辑：李玉萍
封面设计：王晓武
责任校对：张彦彬
责任印制：曹婉颖

出版发行：清华大学出版社
　　　　网　　址：https://www.tup.com.cn，https://www.wqxuetang.com
　　　　地　　址：北京清华大学学研大厦 A 座　　邮　　编：100084
　　　　社 总 机：010-83470000　　邮　　购：010-62786544
　　　　投稿与读者服务：010-62776969，c-service@tup.tsinghua.edu.cn
　　　　质 量 反 馈：010-62772015，zhiliang@tup.tsinghua.edu.cn
印 装 者：涿州汇美亿浓印刷有限公司
经　　销：全国新华书店
开　　本：185mm×260mm　　印　　张：13.75　　字　　数：220 千字
版　　次：2022 年 10 月第 1 版　　印　　次：2025 年 2 月第 4 次印刷
定　　价：69.80 元

产品编号：090701-01

编写原因

新媒体不同于传统的旧媒体，它以互联网为传播媒介，具有交互性强、双向传播、超时空性等特性。新媒体设计作品的展示形式多元而丰富，有静态图文、动态插画、音视频等多种形式，为了帮助读者认识和了解新媒体设计的特色和创意表达形式，我们特编写了本书。

本书内容

本书共7章，将从新媒体视觉设计、色彩和图形创意设计、版式创意设计、流行趋势和营销借势、设计作品赏析5个方面来讲解新媒体创意设计的相关知识。各部分的具体内容如下。

部分	章节	内容
新媒体视觉设计	第1章	该部分从认识新媒体和新媒体设计开始，介绍了新媒体创意设计的原则、规范和思维
色彩和图形创意设计	第2~3章	该部分从影响数字化视觉表现的色彩和图形因素入手，介绍了色彩搭配常识、基础配色应用手法、色彩创意设计技巧、图形创意表达和图形创意设计手法等内容
版式创意设计	第4章	该部分是图文排版篇，主要包括排版快速入门、基础构图方法和创意布局技巧三大内容
流行趋势和营销借势	第5~6章	该部分紧跟流行设计趋势，介绍了如何设计具有新媒体风格特色的创意作品，包括新媒体风格设计法则、文案内容设计、网络流行字体设计、赋予作品设计感、热点借势设计和互动营销设计等内容
设计作品赏析	第7章	该部分是新媒体设计作品赏析部分，深度解析了不同行业创意作品的设计思路和手法，包括生活娱乐类、美容健身类、数码家电以及教育服务类等设计案例

○ 怎么学习

○ 内容上——实用为主，涉及面广

本书围绕当下主流的新媒体应用场景进行内容讲解，包括社交媒体、官方网站、短视频平台和电商平台等，涉及美食、美容、教育、数码和健身等多个行业，由浅入深地讲解了不同场景或行业新媒体设计的风格特点和创意表达手法。

○ 结构上——版块设计，案例丰富

本书特别注重版块化的编排形式，每个版块的内容均有案例配图展示，从思路赏析、配色赏析、设计思考、同类赏析几个方面来鉴赏新媒体内容的设计理念和创意思维，用赏析的思路来学习新媒体的视觉语言。新媒体设计具有很强的多样性，案例的选择也没有拘泥于某一种载体，而是选取了社交媒体长图、GIF动图、短视频、手机海报、H5页面等不同表现形式的内容，使读者能更为全面地认识新媒体设计的流行趋势和创意技法。

○ 视觉上——配图精美，阅读轻松

本书无论是知识配图还是案例效果鉴赏，选择的均为优秀的新媒体设计作品，这些作品赏心悦目、新颖独特，在色彩搭配、图形表达、文案撰写或交互设计上都有不同的地方值得学习，美观的配图也能带来愉悦的视觉享受，让阅读和学习更轻松。

○ 读者对象

本书适合学习数字媒体艺术、网络媒体艺术、多媒体视觉、电商美工等方面设计的读者作为入门级教材，也可以作为大中专院校新媒体类相关专业的教材或艺术设计培训机构的教学用书。此外，本书还可以作为电商美工设计师、手机App设计人员、UI设计人员、新媒体广告设计人员、平面设计师及艺术爱好者岗前培训、扩展阅读、案例培训、实战设计的参考用书。

○ 本书服务

本书额外附赠了丰富的学习资源，包括本书配套课件、相关图书参考课件、相关软件自学视频，以及海量图片素材等。本书赠送的资源均以二维码形式提供，读者可以使用手机扫描右方的二维码下载使用。由于编者经验有限，加之时间仓促，书中难免会有疏漏和不足，恳请专家和读者不吝赐教。

编　者

CONTENTS 目录

第1章 新媒体下的视觉创意设计

1.1 认识新媒体与新媒体设计2
 1.1.1 新媒体有何特征 3
 1.1.2 新媒体媒介的界面表现 4
 1.1.3 新媒体设计"新"在哪里 7
 1.1.4 新媒体设计的表现形式 8

1.2 新媒体创意设计原则 12
 1.2.1 注重视觉美感 13
 1.2.2 具有互动性 14
 1.2.3 把握时效性 15

1.2.4 注重实用性 16

1.3 新媒体创意设计规范 17
 1.3.1 尺寸标准规范 18
 1.3.2 符合新媒体平台属性 20

1.4 新媒体设计思维 21
 1.4.1 创新思维 22
 1.4.2 热点思维 23
 1.4.3 用户思维 24
 1.4.4 社交思维 26

第2章 数字化色彩创意设计

2.1 数字化色彩搭配常识 28
 2.1.1 基础色彩理论 29
 2.1.2 色彩的联想作用 30

2.2 基础配色的应用 33
 2.2.1 红色 34
 2.2.2 橙色 36
 2.2.3 绿色 38

2.2.4 黄色 40
2.2.5 蓝色 42
2.2.6 紫色 44
2.2.7 无彩色 46

2.3 色彩创意搭配规律 48
 2.3.1 经典的三色搭配 49
 2.3.2 生动的暖色调配色 50

2.3.3 凉爽的冷色调配色 51
2.3.4 柔和统一的同类色 52
2.3.5 跳跃时尚的对比色 53
2.3.6 丰富和谐的邻近色 54
2.3.7 高级的黑白灰配色 55

2.4 配色创意设计技巧 56
 2.4.1 主体色的应用 57
 2.4.2 辅助色的应用 58
 2.4.3 点缀色的应用 59
 2.4.4 区隔色的应用 60

第3章 读图时代的图形设计

3.1 图形的创意表达 62
 3.1.1 新媒体图形表达的变化 63
 3.1.2 创意图形语言表达 65
 3.1.3 图形创意思维 67

3.2 图形创意设计手法 69
 3.2.1 联想法 70
 3.2.2 夸张法 72
 3.2.3 拟人法 74
 3.2.4 比喻法 76

 3.2.5 借代法 78

3.3 图形创意表现形式 80
 3.3.1 图形异质同构 81
 3.3.2 图形空间共享 82
 3.3.3 图形重复组合 83
 3.3.4 图形换置融合 84
 3.3.5 负空间图形 85
 3.3.6 异影图形 86

第4章 图文排版创意设计

4.1 新媒体排版快速入门 88
 4.1.1 解构版面视觉要素 89
 4.1.2 图文排版三大关键点 91
 4.1.3 版面设计的基本原则 93

4.2 版式设计基础构图方法 95
 4.2.1 对称式构图 96
 4.2.2 引导线构图 98
 4.2.3 九宫格构图 100
 4.2.4 三角形构图 102
 4.2.5 框架式构图 104

4.3 新媒体排版创意布局技巧 106
 4.3.1 中轴布局，主次明了 107

4.3.2 少量文字，留白设计 108	4.3.5 区域划分，分割布局 111
4.3.3 倾斜编排，活力有趣 109	4.3.6 均衡协调，满版布局 112
4.3.4 灵活多变，错位排版 110	

第5章 流行趋势创意设计手法

5.1 新媒体风格设计法则 114	5.3.2 增加文字立体感 127
5.1.1 内容设计法则 115	5.3.3 改变文字的外形 128
5.1.2 图片运用法则 117	5.3.4 添加描边效果 129
5.1.3 图文设计法则 119	5.3.5 混搭风字体应用 130
5.2 文案内容设计 120	5.3.6 多样风格手写体 131
5.2.1 新媒体文案特点 121	**5.4 刷屏级风格视觉设计** 132
5.2.2 文案内容技巧 123	5.4.1 简约扁平插画风格 133
5.3 网络流行字体设计 125	5.4.2 卡通动画风格 135
5.3.1 通用无衬线字体 126	5.4.3 摄影实拍风格 137
	5.4.4 炫彩渐变风格 139

第6章 提升设计对粉丝的吸引力

6.1 赋予作品设计感 142	6.2.2 借势通用节日 153
6.1.1 为设计增加立体感 143	6.2.3 借势电商活动节奏 154
6.1.2 为设计增加层次感 145	6.2.4 借势二十四节气 155
6.1.3 为设计增加互动感 147	6.2.5 借势热门话题 156
6.1.4 为设计增加趣味感 149	**6.3 提高互动的营销设计** 157
6.2 紧跟热点的设计 151	6.3.1 加入转发分享诱因 158
6.2.1 如何寻找热点 152	6.3.2 让用户主动创造内容 159
	6.3.3 用二维码引导扫码 160

6.4 轻量化新媒体设计工具161	6.4.2 视频编辑工具163
6.4.1 在线制图工具162	6.4.3 H5制作工具165

第7章 新媒体创意设计赏析

7.1 生活娱乐新媒体设计168	**7.3 数码家电新媒体设计**190
7.1.1 服饰箱包类 169	7.3.1 家用电器类 191
7.1.2 家居家纺类 171	7.3.2 手机通信类 193
7.1.3 餐饮食品类 173	7.3.3 数码摄影类 195
7.1.4 旅游出行类 175	7.3.4 智能设备类 197
【深度解析】美食动画视频设计 177	【深度解析】家电营销长图设计类 199
7.2 美容健身新媒体设计180	**7.4 教育服务新媒体设计**202
7.2.1 美妆护肤类 181	7.4.1 在线教育类 203
7.2.2 健身训练类 183	7.4.2 在线服务类 205
7.2.3 运动体育用品类 185	【深度解析】在线教育H5设计207
【深度解析】美妆在线互动体验设计类... 187	

新媒体下的视觉创意设计

学习目标

新媒体是随着互联网的日益普及而发展起来的一种新兴的媒体形态,它具有传统媒体所不具备的优势。受新媒体的影响,视觉设计的表达方式也逐渐新媒体化。要围绕新媒体进行创意设计,需要对新媒体的特性以及设计规范有明确的认识。

赏析要点

新媒体有何特性
新媒体媒介的界面表现
新媒体设计的表现形式
注重视觉美感
逆向求异思维
具有互动性
尺寸标准规范
创新思维
热点思维

1.1 认识新媒体与新媒体设计

新媒体是依托数字技术、以无线网络技术作为支撑的一种传播媒介。计算机、智能手机、平板电脑、数字电视机、可穿戴设备以及其他可触摸媒体都是新媒体的传播终端。从传统纸媒到智能终端，以新媒体为载体的视觉表达方式具有传统媒体设计的一般特性，同时也呈现出了一些变化。

1.1.1 新媒体有何特征

新媒体所涵盖的范围是很广泛的，从传播方式和表现形式上来看，新媒体与传统媒体有着不同的特征，具体包括以下几点。

- **数字化**。传统媒体是以电视、广播、报纸、刊物等为传播载体，而新媒体主要以数字技术和互联网为传播载体，传播手段的数字化是新媒体的主要特征。
- **实时性**。互联网技术让新媒体信息发布没有时间和地域上的限制，人们可以实时接受新媒体传播的信息。
- **双向传播**。在新媒体平台中，人们既可以是内容的接受者，也可以是信息的发布者和传播者，这使信息传播方式由单向转变为双向。
- **碎片化**。从人们接受信息的方式来看，新媒体具有碎片化特征，人们可以利用便利的媒介载体来随时随地地接受新媒体内容。
- **交互性**。新媒体还具有交互性特征，不管是电子商务平台，还是社交媒体等新媒体平台，在阅读信息的同时人们都可以进行互动，如下单购买、分享和评论等。

下图所示为文件管理应用的界面设计，其终端为移动设备，呈现出移动设备所具有的竖屏特点，从中还可以看到其所具有的交互性特征。

1.1.2 新媒体媒介的界面表现

新媒体赋予了设计更丰富的视觉表现方式，但设计内容的呈现也会受新媒体硬件和软件的约束。以电脑和手机两大硬件为例，终端不同，信息的展示效果也有所不同，下图所示为某美食网站在电脑端和手机端的呈现效果。

从软件上来看，不同的新媒体平台其内容的表现形式也有所不同，这直接影响了新媒体设计的视觉传达方式。下面来看看常见的几类第三方新媒体平台的界面呈现方式。

◆ **资讯信息平台**。是资讯信息获取的平台，内容覆盖新闻、财经、体育、科技以及时尚等领域。资讯信息平台的界面分类明确，主页通常用标题＋图片、文本超链接的形式来呈现，横幅图片一般用于展现广告，可位于页面上部、中部或底部，如下图所示为某资讯信息平台内容和广告的呈现方式。

◆ **论坛社区。**是人们进行经验分享、信息讨论的平台，这类平台可以将具有相同兴趣和爱好的用户聚集在一起，形成社群圈子，界面风格具有话题性和问答式特点，内容以文字输出为主。凭借着高流量，论坛社区也吸引了众多商家和自媒体入驻，下图所示为某论坛社区的内容呈现方式。

◆ **社交平台。**是人们进行日常交流的新媒体平台，其界面也具有交流和参与特点。基于社交平台进行视觉内容设计，其呈现方式主要以图文搭配为主，语言风格具有友好、口语化的特点，下图所示为某社交平台广告的两种呈现方式。

◆ **电子商务平台。**是进行购物交易的平台，界面场景丰富，具有版块化、信息流呈现的特点。电子商务平台涉及的视觉内容种类多，设计体量也较大，包括店铺首页、横幅banner、产品详情页、营销海报和活动页面等设计，下图所示为某电子商务平台的营销活动页。

◆ **音频与视频平台。**是音频和视频内容分享与播放的平台，包括综合类视频平台、短视频平台、直播平台和音频平台。音频与视频平台具有很强的娱乐性，界面具有简洁易用的特点，下图所示为某视频平台内容的呈现方式。

1.1.3 新媒体设计"新"在哪里

新媒体与传统媒体是互相对应的概念,新媒体设计的"新"主要体现在以下两个方面。

1. 设计方式的"新"

伴随着新媒体技术的发展,设计的方式和展示形式都有了新的变化,传统的设计工具和手段被数字化技术所替代。计算机和图形图像处理软件作为新的设计工具被全面运用于各类设计中,可视化、互动体验、动态效果等创意需求都可以利用数字化工具来实现。下图所示为动态海报,背景色块在空间上呈现出移动效果,能够给人们留下深刻的印象。

 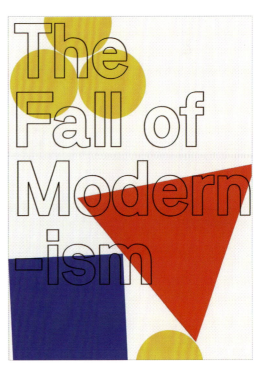

2. 设计风格的"新"

在新媒体时代,人们的生活节奏越来越快,信息的传播速度也更为高效。阅读习惯呈现出选择性地接受、碎片化、移动性及强调感官体验等特点,传播方式由单向转为双向,传播行为更为个性化。在这样的环境下,新媒体内容会更为注重阅读的便捷和快速传播性。

新媒体的视觉设计风格既保留了传统媒体的一些特性，也存在一些差异，具体表现在以下几个方面。

- 图形化。新媒体平台所涵盖的内容是很丰富的，为了吸引用户，新媒体设计会更多地运用图形，以提高阅读的便利性。
- 简约化。大多数新媒体终端的尺寸都较小，为适合新媒体终端的内容呈现要求，简约化风格成为新媒体设计的一大特点。文字、图形都经过提炼设计，以简洁明了的方式来呈现内容。
- 多元化。新媒体设计风格的"新"还体现在多元化上，多种媒体元素和设计手法被有效组合，呈现出多元融合的设计特性。
- 互动式。互动式是新媒体的特征，这一特征也体现在设计上。具有互动性的新媒体设计能让用户主动参与其中。

下图所示的动画广告将插图与动画效果结合在一起，整体设计风格体现了新媒体特征。

1.1.4 新媒体设计的表现形式

新媒体设计从类型上来看可分为网页设计、UI设计（界面设计）、交互设计、三

维设计和视频设计等类别。从新媒体平台的内容形式来看，新媒体设计的表现形式包括图文、视频、动图和H5等类型。

1. 图文

图文是新媒体设计的主要表现形式，社交媒体封面、营销海报、电商横幅（banner）等都是以图文的形式进行呈现，如下图所示为不同设计风格的新媒体图文。

2. 视频

很多新媒体内容都会以视频为表现形式来呈现，视频按时长来分，可分为长视频和短视频。短视频是近年来呈现爆发式增长的一类视频，这类视频具有移动化、碎片化、交互性等特点，短小精悍更适合在新媒体平台上进行传播，新鲜有趣的内容形式也赢得了广大网络用户的喜爱。

视频的呈现方式有横屏和竖屏两种，两种呈现方式各有优劣，需要根据平台、内容以及时长来选择。

- 竖屏可以减少翻转手机的操作时间，能够凸显拍摄主体和局部细节，更适合短视频内容形式，缺点是视频情节的视觉美感相对较差，特别是在展示一些大场景时，这种缺陷更加明显。

◆ 长视频一般以横屏方式呈现，横屏在画面上能够展现更多信息，对景别的限制较小。但在设备的匹配性上存在一定的缺点，对于手机用户来说，横屏视频需要进行翻转操作，这在一定程度上会影响用户体验，如下图所示为以横屏方式展示的视频广告封面。

3. 动图

动图是以GIF等为格式所展现的一种图像，这类图像以其有趣的表达方式而受到互联网用户的广泛传播。在很多新媒体图文中都可以看到GIF动图，如下图所示为某社交媒体中的GIF动图。

4. H5

H5是HTML5的简写，是一种网页文件格式。大多数具有交互操作功能的新媒体

内容都可以以H5形式来呈现，比如投票、答题、游戏等互动功能。H5可用于用户邀约、品牌展示、活动促销和节日祝福等多种营销场景，具有跨平台使用、互动性强、响应速度快等优点。

动态的呈现方式使H5能给用户带来良好的互动和视觉体验，这也使H5能短时间内在新媒体平台中得到广泛应用。如下图所示为教授孩子趣味性问题的H5互动动画界面，该H5兼容网页端和手机端效果。

在手机端，H5会自动适应手机用户的浏览习惯，以竖屏方式带给小朋友有趣的互动体验。开始页面会出现一个动态的卡通3D形象，点击红色按钮会进入主题分类页面，点击不同的主题分类按钮可以查看趣味性问题的解答。

1.2 新媒体创意设计原则

在新媒体场景中，如果视觉表现缺少吸引力，就很难激发用户的浏览兴趣和积极参与。新媒体设计需要更多地考虑用户需求和体验，只有让设计的创意给用户带来良好的感官体验，这样才能引发用户的关注、转发及点击等行为。无论新媒体内容的形式如何新颖，设计的创意呈现都要遵循四大设计原则。

1.2.1 注重视觉美感

新媒体设计要以视觉设计为表现手段，因此，新媒体创意设计也要遵循视觉设计的一般原则——注重视觉美感。人天生更青睐具有美感的事物，视觉元素的合理设计是创作出具有美感作品的关键。在创意设计中，视觉美感要通过线条、构图及色彩等来体现。

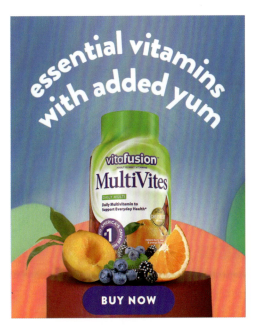

○ 思路赏析

将圆弧式曲线运用到设计中，既具有分割画面的作用，又能让布局形态更活泼。采用平衡构图方式能使视觉重心更加平衡稳重。

○ 配色赏析

配色丰富多彩，呈现出由浅到深的层次感，色彩效果具有活力但不杂乱。

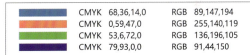

	CMYK 68,36,14,0	RGB 89,147,194
	CMYK 0,59,47,0	RGB 255,140,119
	CMYK 53,6,72,0	RGB 136,196,105
	CMYK 79,93,0,0	RGB 91,44,150

○ 设计思考

线条是设计的基本元素，曲线线条具有柔和、运动的特性，在设计中可用曲线来让画面的视觉效果更富有动感。

○ 同类赏析

◀ Adobe和Wunderman数字营销公司用"人物肖像画"形式来体现创意和数据，线条和色彩的运用赋予作品极强视觉冲击力和美感。

在设计中融入了互动性，让人们跟▶随其流程图来找到"你值得奖励吗"的答案。配色简洁大方，流程图线条从上到下、由左至右地描述了问答步骤。

	CMYK 77,71,69,34	RGB 61,61,61		CMYK 7,7,6,0	RGB 240,237,237
	CMYK 58,14,0,0	RGB 99,189,246		CMYK 44,97,78,9	RGB 158,36,57
	CMYK 14,3,0,0	RGB 226,240,253		CMYK 0,0,0,0	RGB 255,255,255
	CMYK 91,77,76,60	RGB 14,34,35			

第1章 新媒体下的视觉创意设计

1.2.2 具有互动性

新媒体创意设计要充分利用新媒体所具有的互动优势,在内容与用户之间搭建一座可沟通的桥梁,以设计出高点击、高转发的新媒体内容。互动性原则要求设计师围绕用户来进行创意设计,从设计上提升用户的参与感。在新媒体平台,主要的互动操作是点击和滑动。

○ **思路赏析**

融入了商品导购和三维效果的响应式网页,用户可进入不同场景的3D立体房间,在房间内可以浏览并选择商品,该互动设计营造出独特的购物体验。

○ **配色赏析**

画面整体笼罩着朦胧的淡黄色调,创建了一个具有复古格调的会议室场景。

	CMYK	RGB
	50,40,42,0	144,146,141
	69,66,78,30	83,75,58
	30,28,53,0	195,181,130
	9,15,61,0	245,221,118

○ **设计思考**

独特的互动体验可以成为新媒体设计的一大亮点,具有趣味性的互动也能激发用户的好奇心和分享欲。

○ **同类赏析**

▶ 黑色按钮既有提示作用又有互动动能,界面表现形式简洁舒适,采用了双色配色,能直观地引导用户进行点击操作。

▶ 以万圣节为主题的新媒体体验式广告,用户可通过网页观看一场万圣节"恐怖美食电影",同时可提交"受害者"电话号码,让身边的朋友在夜间感受到恐怖和饥饿。

	CMYK	RGB
	7,84,68,0	236,72,68
	93,88,89,80	0,0,0

	CMYK	RGB
	93,88,89,80	0,0,0
	0,0,0,0	255,255,255
	9,34,58,0	239,186,115

1.2.3 把握时效性

很多新媒体内容都是基于当前的场景、节点所设计的,如节日营销海报、活动页面和热点图文等,所以新媒体设计要把握住即时效应,用时效带来实效。把握时效性的好处在于能够让新媒体设计作品自带流量,使信息内容得到更广泛的传播和关注。

○ 思路赏析

针对"三八国际劳动妇女节"的节日营销海报,创意围绕女性消费者进行设计,主题"女神修炼秘籍"充分抓住了当代女性对"美"的追求特性。

○ 配色赏析

神秘梦幻的紫色搭配明亮的黄色,互补色的运用让海报具有强烈鲜明的气质感。

	CMYK	RGB
	56,63,0,0	143,106,202
	17,21,0,0	221,209,249
	16,37,0,0	224,179,222
	13,10,64,0	239,226,111

○ 设计思考

节日借势营销是新媒体营销推广常用的一种手段。针对节日进行创意构思,要选择能够体现节日主题的视觉元素,站在目标受众的视角进行设计。

○ 同类赏析

◀结合情人节这一节日热点创建的宣传海报,采用用户普遍熟悉的Word办公软件来体现设计与品牌之间的联系。

紧跟感恩节这一热点,将家人团聚▶的话题与热点融合,通过情感来打动受众,画面场景和文案内容都能让人们感受到暖意,符合感恩节主题气氛。

	CMYK	RGB
	88,71,18,0	42,85,153
	45,25,0,0	145,216,246
	3,0,1,0	249,255,255

	CMYK	RGB
	79,60,37,0	70,103,136
	64,70,66,21	101,78,74
	17,62,77,0	219,125,66
	15,15,37,0	227,217,173

1.2.4 注重实用性

实用性原则确保了新媒体创意设计能够满足用户的某种需要并被用户欣然接受。除此之外,实用性也直接关系着用户是否会停留下来阅读、查看或者实施点击、分享等参与行为。对用户来说,实用性可以体现在多个方面,如便捷的服务、优质的内容、情感的共鸣、有用的功能等。

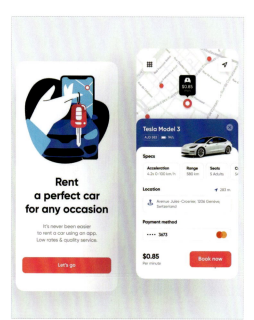

○ **思路赏析**

汽车租赁应用的界面设计效果,为简约的扁平化风格,直观清晰的用户界面布局设计确保了应用的易用性,该设计可以让租车变得更简单。

○ **配色赏析**

主要色彩不超过3种,小面积的红色用于强调和突出行动按钮,文字信息则用清晰的黑色来显示。

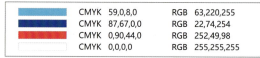

	CMYK	RGB
	59,0,8,0	63,220,255
	87,67,0,0	22,74,254
	0,90,44,0	252,49,98
	0,0,0,0	255,255,255

○ **设计思考**

实用的设计可以大大提高用户的参与度,操作的便捷性、美观性则会影响用户体验,好用的APP可以降低用户卸载的概率。

○ **同类赏析**

◀这是美食教程类短视频封面,视频内容紧跟潮流美食。简单实用的教程展示,能够满足美食爱好者学做美食的需求。

醒目简洁的文案+汽车后备箱容量▶的实拍图,品牌用图片分享的方式呈现出汽车后备箱的容量优势,对于有大量货物、行李装载需求的家庭来说,这一优势具有实用性。

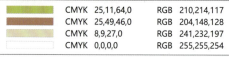

	CMYK	RGB
	25,11,64,0	210,214,117
	25,49,46,0	204,148,128
	8,9,27,0	241,232,197
	0,0,0,0	255,255,254

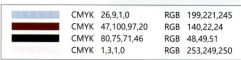

	CMYK	RGB
	26,9,1,0	199,221,245
	47,100,97,20	140,22,24
	80,75,71,46	48,49,51
	1,3,1,0	253,249,250

1.3 新媒体创意设计规范

　　新媒体创意设计始终要依托新媒体媒介来呈现效果，因而在设计上就要符合新媒体媒介对创意表达的规范要求，不符合规范要求的创意表达一般无法在新媒体平台上进行发布。另外，不同的新媒体平台内容其风格会有所不同，应在设计前充分了解平台的规范和要求。

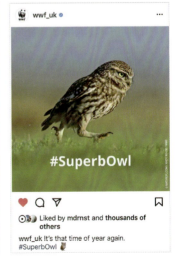

1.3.1 尺寸标准规范

平台规则、展示位置、内容形式等都会影响新媒体设计的尺寸选择。在进行设计前，首先就要明确尺寸要求，这样才能确保作品能够获得良好的视觉效果。新媒体图文一般有横版、竖版和方形3种尺寸。

1. 横版图文

横版图文一般用于封面首图、横幅、账号背景和超链接配图等，有1920×1980px、900×383px、1024×768px、600×200px等尺寸，下图所示为横版图文的两种展示效果。

2. 竖版图文

竖版图文多用于竖屏视频封面、社交媒体竖版配图、营销海报、产品详情页和弹窗广告等，有1280×1920px、1242×1660px、720×1280px等尺寸。长图海报、产品详情页、信息图表等模块的内容相对较多，尺寸也会较长，信息内容会进行多屏展示，有790×5000px、800×2000px等尺寸，长度可自由调整。下图所示为竖版图文的常见展示效果。

3. 方形图文

封面小图、账号头像、社交媒体配图、主图海报和二维码等都常用方形版式，方形图文的常见尺寸有600×600px、800×600px等尺寸，下图所示为方形图文效果。

一般在新媒体平台的编辑页面都会对图片或视频的尺寸和大小作出说明，在设计前可登录平台进行查看。

1.3.2 符合新媒体平台属性

借助数字化媒介，新媒体可以让信息内容在短时间内得到广泛传播，并且产生巨大的影响力。要打造出新媒体爆款，首先要确保设计符合平台属性。总体来看，新媒体平台具有下述各种属性。

- ◆ **风格化属性**。在使用体验、内容特色和覆盖领域等方面，不同新媒体平台的风格都具有差异性。因此，在设计的表现形式上，也应符合平台的风格和特色。另外，要在竞争激烈的新媒体平台上获得持久的生命力，也需要在创意设计上打造出区别于其他企业、自媒体和博主的个性化内容。

- ◆ **共享属性**。共享是新媒体的一个重要属性，人们可以借助新媒体分享海量信息、交流知识，共享乐趣。虽然新媒体具有很强的共享性，但不是所有信息都可以在新媒体上传播，新媒体设计要符合内容规范，低俗、侵犯他人合法权益、违反社会主义核心价值观等违法、违规的内容禁止在新媒体上进行发布和传播。

- ◆ **价值属性**。在新媒体上，信息本身的价值往往决定了传播的广度和深度，有价值的内容更能吸引受众关注，新媒体设计可以从多个方面来提高内容价值，如趣味性、娱乐性和实用性等。

- ◆ **社交属性**。社交是新媒体非常重要的一种属性，在设计中注入社交属性，刺激用户参与和分享，可以让内容传播得更广泛。下图所示"财神来了，快快迎接"的H5界面就具有很强的社交属性，把"召唤财运"这一需求作为分享动机。

‹长按保存图片›

1.4 新媒体设计思维

　　新媒体具有的独特属性能使创意设计作品在短时间内获得高传播、高点击、高互动，甚至成为新媒体"爆款"。新媒体为打造"爆款"提供了有利条件，但是作品本身只有打动用户才能使"爆款"成为可能。"爆款"的设计要有以下4种设计思维。

1.4.1 创新思维

　　创新思维主要表现在创意上，新媒体技术助力创意设计的创新，创意也赋予了新媒体技术更高的价值。以Modelo品牌营销活动为例，此次活动将创意与新媒体技术结合，通过手机扫描Modelo的户外静态壁画，可以让静态图像呈现栩栩如生的动态效果，在视觉和声音上带来与众不同的体验，创意和视觉互动体验也让品牌与客户之间的关系更紧密，下图为活动效果展示。

创意和新媒体技术的结合除了可以打造独特的用户体验外，还可以赋予设计多样化的视觉效果，而好的创意也需要依靠新技术和手段，如下图所示为3D合成图像、视频特效静帧效果。

1.4.2 热点思维

新媒体是热点话题的创造地，作为新媒体设计师要具有热点思维，不仅要关注热点，还要学会蹭热点，很多刷屏级的新媒体图片都契合了当下的热点。热点本身自带流量，在设计中融入热点可以让内容获得更高关注度，下列海报在设计中就利用了春节热点。

热点主要分为两种，一种是可预测热点，另一种是突发性热点。

- 可预测热点包括节日类、赛事类、行业类等类型，这类热点可以提前进行策划设计，如"五一"前就可以进行营销海报的设计构思和制作。
- 突发性热点是因突发事件而形成的热点，包括时政类、娱乐类、社会类和话题类等热点，追这类热点非常考验设计师的反应速度和热点思维。

新媒体上每天都会产生很多热点，在设计中融入热点时还要考虑该热点是否契合想要表达的主题和内容，为了蹭热点而强行在设计中加入热点是不可取的。下图所示为结合了体育赛事热点的新媒体广告活动，该活动力图引导观众在赛事转播期间，通过社交媒体分享球员喝Gatorade饮料的图片，内容和表现形式紧贴热点且极具互动性。

1.4.3 用户思维

做新媒体创意设计还需要善用用户思维，所谓用户思维是指要结合用户特征、偏好、体验来进行创意设计。新媒体从题材的选择到互动的设计都可以运用用户思维。

比如母婴类内容电商，在进行内容设计时可先进行用户特征分析，明确针对的用户群体是哪类，如以下内容所示。

- **用户群体**。25岁以上女性用户。
- **职业分布**。全职妈妈、自由工作者、公司普通职员。
- **兴趣爱好**。美食、音乐、家居、娱乐。
- **内容需求**。育儿知识、备孕知识、儿童教育、孕期护理。

明确用户群体后，可以针对用户需求来选择内容题材，如育儿常识科普、儿童健康、教育辅导和个人护理等。在设计中也可以加入能够代表母婴群体标签的设计元素，下图所示的两幅新媒体图文中，左图从内容入手，选择母婴类群体感兴趣的话题进行输出。右图的设计具有童趣，符合用户群体的审美。

1.4.4 社交思维

新媒体内容的传播主要依赖于新媒体所具有的社交属性,没有社交关系的依托,信息在新媒体上的传播也不会实现快速的传播效果。

在设计中运用社交思维可以提高用户参与互动的概率,而互动能够增强用户黏性,实现用户的裂变式增长。在新媒体上可以看到很多转发、邀请、助力等功能,二维码、分享按钮也常出现在新媒体设计作品中,这些都运用了社交思维,如下列长图所示。

第 2 章

数字化色彩创意设计

学习目标

色彩是能通过视觉效应来传达感情的一种"语言"。数字时代背景下,色彩设计能以更精准直观的颜色模型来控制和表达设计思想,这也让色彩风格有了很大的创新和突破。了解数字化色彩的应用方法将帮助新媒体设计师更有效地表达设计思想。

赏析要点

基础色彩理论
色彩的联想作用
红色
蓝色
经典的三色搭配
生动的暖色调配色
丰富和谐的邻近色
主体色的应用
辅助色的应用

2.1 数字化色彩搭配常识

在媒体设计工具中，色彩是用数字化处理后的数值来表达的，如RGB色彩、CMYK色彩、Lab色彩。数字化色彩是偏理性的，但是人们对色彩的认知却是偏感性的，那么感性的心理化色彩该如何用理性的数值来表达呢？最基础的色彩理论能给我们答案。

2.1.1 基础色彩理论

在计算机显示器上，色彩的三原色是指红、黄、蓝3种色彩，用RGB来表示，R为红（red）、G为绿（green）、B为蓝（blue）。印刷中的四原色为青色、品红、黄色和黑色，使用CMYK色彩模式，其中C为青色（Cyan）、M为品红色（Magenta）、Y为黄色（Yellow）、K为黑色（Black）。媒介不同，使用的色彩模式也会不同。

RGB有0～255级亮度，改变RGB的数值，色彩会发生变化，数值越大色彩越亮，反之越黑。以三原色为例，改变数值后会产生以下变化。

在设计中常常会使用色相环来辅助进行色彩搭配，色相环是一种圆形排列的色相光谱，有12色相环、34色相环等。

色相体现了色彩的相貌，用它来区别色彩最为准确，如红、黄、蓝、紫、橙、绿就是6种色相。色相环上，色彩还有饱和度（纯度）和明度的变化，饱和度是指色彩的鲜艳程度，明度是指色彩的明暗程度。进行色彩设计时，可对色相、饱和度、明度这3个要素进行调整，以得到理想的色彩。

- ◆ 调整色相，色彩的颜色会发生偏移，如由蓝色变成黄色，由绿色变成橙黄色。
- ◆ 降低饱和度会让色彩变得暗淡，反之，增强饱和度会让色彩变得鲜艳浓郁。

- ◆ 增加明度色彩会变得明亮，甚至变为白色，减少明度色彩会变得灰暗，最终可以变为黑色。

下图采用了不同的色彩搭配方案，但明度和饱和度相似，色彩风格也给人相近的感觉。

2.1.2 色彩的联想作用

在浏览视觉设计作品时，人们对视觉元素的识读顺序依次是色彩→图形→文字，由此可见色彩搭配的重要性。色彩能唤起人们的第一视觉，它能在视觉上给人们带来不同的心理感知并引发情感联想，如红色常让人联想到热烈、兴奋，而蓝色则会让人联想到清爽、沉静等。

在设计中运用色彩带来的联想作用有助于传达情感，表达主题意图，赋予作品不同的情绪和张力。新媒体设计也可以借助色彩的情感效应来增强作品的吸引力，并影响人们的情绪和行为。

下列图片使用了橙色、红色、黄色等色彩，这些色彩能在视觉上带来温暖、鲜美的感受，具有刺激食欲的效果。

色彩设计可以有诸多变化，它在视觉上带来的情感效应主要有4种，分别是冷暖、胀缩、轻重、动静。

- **冷暖**。红色、橙色、黄色等暖色系色彩常常会让人产生一种温暖的感觉，而蓝色、绿色、紫色等冷色系色彩往往给人凉爽的感受。
- **胀缩**。胀缩感是一种色彩错觉，暖色和亮色会带来膨胀感，冷色和暗色会带来收缩感，下列左图给人温馨和膨胀之感；右图则给人清爽和收缩之感。

- **轻重**。色彩在饱和度和明度上的变化可以带来不同的轻重感，浅色调会让人感觉

较轻，深色调会让人感觉较重。下列左图使用白色、浅蓝、浅粉等浅色，给人轻柔的感觉；下列右图使用了黑色、深蓝、深红等深色，给人强烈的重量感。

- **动静**。色彩能带来运动感和静止感，红、橙、黄等暖色具有活力感，而蓝、青等色彩具有沉静感。下列左图色彩饱满活泼有较强的动感；右图主色调为沉稳的蓝色，显得相对安静。

2.2 基础配色的应用

色彩可以分为有彩色系和无彩色系两种，其中，红、橙、黄、蓝、紫等色彩是有彩色系中的基础色系，而黑白灰则属于无彩色系中的基础色系。在色彩设计中，每个设计师都有各自的配色喜好和风格，基础色则是大多数设计师都广泛运用的常规色系，有着独特的色彩个性。

2.2.1 红色

红色在有彩色系中是感知度较高的一种色彩,其色彩鲜艳明亮,具有很强的活力感和视觉冲击力,能给人带来兴奋、热烈、吉祥、幸福等视觉感受。红色在人心中通常代表着喜庆,它是节日庆祝、婚嫁喜事的常用色。

明度和饱和度的变化又可以演变出多种红色,如中国红、洋红、粉红、桃红等色彩,红色与许多色彩搭配都能产生对比效果。

中国红
CMYK 27,100,80,6　　RGB 200,16,46

大红
CMYK 0,93,84,0　　RGB 255,33,33

洋红
CMYK 0,84,32,0　　RGB 255,71,119

海棠红
CMYK 17,78,45,0　　RGB 219,90,107

桃红
CMYK 4,66,35,0　　RGB 244,121,131

粉红
CMYK 0,41,28,0　　RGB 255,179,167

银红
CMYK 5,80,59,0　　RGB 240,86,84

嫣红
CMYK 7,66,36,0　　RGB 239,122,130

红梅色
CMYK 3,51,27,0　　RGB 246,156,159

	CMYK	21,99,83,0	RGB	212,17,47
	CMYK	0,80,35,0	RGB	255,85,119
	CMYK	18,21,46,0	RGB	221,204,150
	CMYK	38,40,0,0	RGB	182,143,220

○ 同类赏析

这个领券页面用红色来引起人们的兴奋和冲动情绪，色彩设计充分利用了红色所具有的营销作用。

	CMYK	19,96,99,0	RGB	215,29,69
	CMYK	10,36,87,0	RGB	241,180,36
	CMYK	66,0,22,0	RGB	54,202,219
	CMYK	8,1,84,0	RGB	255,244,17

○ 同类赏析

快餐食品下单页面商品图，底色是能刺激食欲的红色，橙色圆形色块将食品作为焦点框起来，能使人将视线转移到美食上。

	CMYK	1,20,2,0	RGB	252,222,234
	CMYK	19,67,0,0	RGB	223,112,185
	CMYK	8,34,24,0	RGB	238,188,181
	CMYK	17,77,7,0	RGB	222,91,158

○ 同类赏析

上图展示了情人节活动页的部分内容，粉红色很适合情人节的浪漫气氛，冰淇淋被装饰成心形，突出了甜蜜的氛围感。

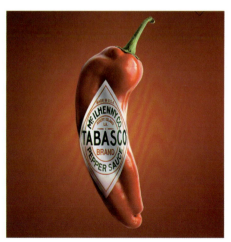

	CMYK	50,100,100,30	RGB	123,14,7
	CMYK	35,93,100,1	RGB	185,50,30
	CMYK	2,2,0,0	RGB	251,250,255
	CMYK	79,61,100,38	RGB	53,71,112

○ 同类赏析

辣椒本就是红色，再取辣椒红作为背景色，用双重红色来强化辣椒的辣感，辣椒酱的辣味被色彩充分激发。

2.2.2 橙色

　　橙色是由红色和黄色混合调出的色彩，因此也被称为间色或二次色。作为一种间色，橙色具有红色和黄色的暖色调特性，是具有活泼、温暖、欢快、幸福之感的色彩，在色彩感觉上，橙色往往比红色看起来更暖。

　　橙色的辨识度很高，因此常被用作醒目色、警戒色，它能够在众多色彩中"抢夺"人们的视线。

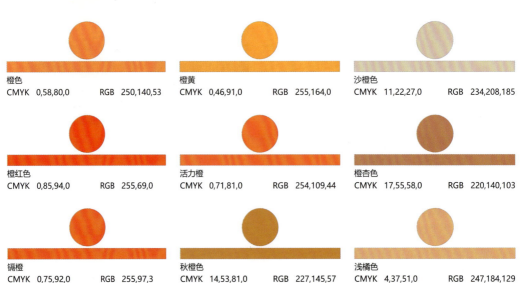

橙色　　CMYK　0,58,80,0　　RGB　250,140,53
橙黄　　CMYK　0,46,91,0　　RGB　255,164,0
沙橙色　CMYK　11,22,27,0　　RGB　234,208,185
橙红色　CMYK　0,85,94,0　　RGB　255,69,0
活力橙　CMYK　0,71,81,0　　RGB　254,109,44
橙杏色　CMYK　17,55,58,0　　RGB　220,140,103
镉橙　　CMYK　0,75,92,0　　RGB　255,97,3
秋橙色　CMYK　14,53,81,0　　RGB　227,145,57
浅橘色　CMYK　4,37,51,0　　RGB　247,184,129

	CMYK 2,30,61,0	RGB 254,197,110
	CMYK 0,55,82,11	RGB 228,103,42
	CMYK 55,16,26,0	RGB 124,184,196
	CMYK 17,51,40,0	RGB 219,149,137

○ 同类赏析

色彩设计没有选用饱和度过高的橙色，这样的颜色少了一分热烈，但给人的感觉会更细腻、柔软，也更符合品牌特性。

	CMYK 7,66,82,0	RGB 238,203,214
	CMYK 93,88,89,80	RGB 0,0,0
	CMYK 0,0,0,0	RGB 255,255,255
	CMYK 100,96,45,6	RGB 20,45,104

○ 同类赏析

纯文字+纯色背景，色彩和设计风格既简单又直接，文字效果俏皮可爱，与活力橙搭配非常和谐。

	CMYK 14,73,75,0	RGB 225,102,64
	CMYK 0,0,0,0	RGB 255,255,255
	CMYK 74,41,14,0	RGB 69,137,190
	CMYK 1,41,91,0	RGB 255,174,0

○ 同类赏析

橙红色是热情且具有暖意的色彩，雪人+儿童+鞭炮+橙红色背景，色彩和素材的搭配让"心意"有了暖意。

	CMYK 41,0,12,9	RGB 149,203,214
	CMYK 0,55,82,11	RGB 228,103,42
	CMYK 7,0,0,5	RGB 225,243,243
	CMYK 53,12,0,56	RGB 53,99,112

○ 同类赏析

食品类社交媒体配图用橙色是很合适的，橙色所具有的色彩属性有刺激味蕾的作用，可以让美食看起来更美味。

2.2.3 绿色

　　绿色是黄色和蓝色混合而成的一种色彩，它在生活中是常见的一种主流色彩，具有健康、生命、希望、生机和青春的象征意义。

　　在色彩属性上，一般将绿色归为中性色，它没有明显的冷暖之分，在视觉上常常给人以活力、宁静的舒适感受。绿色可以通过加入黄色或蓝色来改变冷暖程度，偏黄的绿色会带来暖意，偏蓝的绿色则带着冷意。

绿色
CMYK 61,0,100,0　　RGB 0,255,0

油绿
CMYK 73,0,100,0　　RGB 0,188,18

葱绿
CMYK 47,0,96,0　　RGB 158,217,0

石绿
CMYK 77,11,87,0　　RGB 22,169,81

深绿
CMYK 86,41,70,1　　RGB 0,125,101

碧绿
CMYK 64,0,55,0　　RGB 42,221,156

青绿
CMYK 75,11,48,0　　RGB 0,174,157

柳绿
CMYK 39,0,61,0　　RGB 175,221,34

中绿宝石
CMYK 63,0,47,0　　RGB 72,209,204

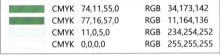

	CMYK 74,11,55,0	RGB 34,173,142
	CMYK 77,16,57,0	RGB 11,164,136
	CMYK 11,0,5,0	RGB 234,254,252
	CMYK 0,0,0,0	RGB 255,255,255

	CMYK 41,0,67,0	RGB 173,219,115
	CMYK 71,20,93,0	RGB 82,162,66
	CMYK 0,45,62,0	RGB 255,170,99
	CMYK 0,0,0,0	RGB 255,255,255

○ 同类赏析

这是房屋贷款应用程序的界面设计效果，绿色所代表的意义传递了应用程序安全、可靠的效果。

○ 同类赏析

这是针对时令水果的积分活动页面，页面将与自然、健康有联系的绿色作为主色调，用以传递健康安全的理念。

	CMYK 53,0,19,0	RGB 103,226,234
	CMYK 91,58,100,35	RGB 4,175,35
	CMYK 3,46,88,0	RGB 250,164,29
	CMYK ,1,0,0	RGB 255,253,255

	CMYK 72,22,64,0	RGB 73,160,118
	CMYK 1,13,32,0	RGB 255,232,185
	CMYK 10,5,87,0	RGB 250,236,5
	CMYK 21,84,74,0	RGB 211,73,63

○ 同类赏析

这是新媒体文章中的插图，代表草地和天空的色彩分别使用了深绿色和中绿宝石色，不同的绿色带给人们不同的联想。

○ 同类赏析

作品用大面积的深绿色作为主色，把黄色、红色等色彩作为点睛色，避免了单一绿色带来的暗淡感，提亮了画面色彩。

2.2.4 黄色

　　黄色是很明亮的一种颜色，在设计中加入黄色可以让画面充满活力。活力、阳光、愉悦、温暖是黄色给人的视觉感受。明度较高的黄色适合用于提亮画面色彩，因此，黄色也常常作为点缀色丰富画面效果。

　　不同的黄色具有不同的色彩魅力，鹅黄色明快活泼；金黄色更柔和温暖；稍暗的黄色则能营造复古氛围。

纯黄　CMYK 10,0,83,0　RGB 255,255,0
鹅黄　CMYK 7,4,77,0　RGB 255,241,67
鸭黄　CMYK 11,0,62,0　RGB 250,255,114

金黄　CMYK 5,19,88,0　RGB 255,215,0
藤黄　CMYK 2,37,86,0　RGB 255,182,30
雌黄　CMYK 3,29,75,0　RGB 255,198,75

灰菊黄　CMYK 11,8,41,0　RGB 238,232,170
粉黄　CMYK 4,14,55,0　RGB 255,227,132
浅黄色　CMYK 2,0,18,0　RGB 255,255,224

○ 同类赏析

这是GIF新媒体动图，橙汁会一滴滴落在水杯中，配色方案由黄、橙两色构成，整体效果亮丽协调。

○ 同类赏析

这是标题为"书籍推广"的新媒体文章配图，黄色轻快而有吸引力，与黑色在空间上组合出书本的轮廓。

○ 同类赏析

主题"我本来想偷偷吃的"被贯穿于设计中，用黄色来表达可爱、欢快和活泼，整个画面极具跃动感。

○ 同类赏析

这则短视频采用的是双色配色法，只使用了黄色和蓝色两种色彩，交替的黄、蓝两色产生足够的视觉冲击力。

2.2.5 蓝色

　　蓝色是典型的冷色，看到蓝色总会让人联想到天空、大海。在视觉上，蓝色能给人冷静、广阔、纯净、坚定的感受。蓝色通常代表着忠诚、信任、权威，这也使得蓝色成为企业常用的标准色。

　　随着蓝色明度和纯度的变化，色彩氛围也会发生变化，深蓝色更能表现深邃，而浅蓝色可以传达安静和放松的情绪。

深蓝色
CMYK 100,98,46,0　　RGB 0,0,139

品蓝
CMYK 79,60,0,0　　RGB 65,105,225

天蓝
CMYK 49,7,9,0　　RGB 135,206,235

孔雀蓝
CMYK 73,25,18,0　　RGB 51,161,201

道奇蓝
CMYK 75,40,0,0　　RGB 30,144,255

矢车菊蓝
CMYK 64,38,0,0　　RGB 100,149,237

午夜蓝
CMYK 100,100,50,2　　RGB 25,25,112

皇家蓝
CMYK 79,60,0,0　　RGB 65,105,225

淡蓝色
CMYK 48,8,0,0　　RGB 135,206,250

	CMYK 95,81,0,0	RGB 8,52,189
	CMYK 71,22,0,0	RGB 0,170,255
	CMYK 71,31,0,0	RGB 41,158,255
	CMYK 12,0,2,0	RGB 231,247,247

○ 同类赏析

这是针对家电品牌的直播推广页面，蓝色调是这类品牌常用的典型色，色彩给人安全、信任的感受。

	CMYK 71,30,21,0	RGB 70,154,189
	CMYK 76,31,12,0	RGB 34,151,204
	CMYK 91,78,6,0	RGB 41,73,161
	CMYK 0,0,0,0	RGB 255,255,255

○ 同类赏析

DianaHost是一家IT企业，用被称为科技色的蓝色来作为新媒体配图的主色调，颜色的选择有助于品牌价值的传递。

	CMYK 86,51,29,0	RGB 9,115,157
	CMYK 91,63,23,0	RGB 0,95,153
	CMYK 2,30,58,0	RGB 255,199,117
	CMYK 25,61,86,0	RGB 204,122,49

○ 同类赏析

蓝色的背景与橙色的饼干在色彩上发生碰撞，视觉上的对比让两大色彩都格外醒目突出，色彩亮丽但不花哨。

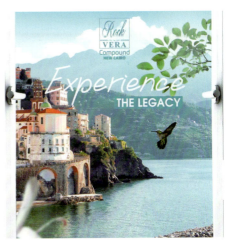

	CMYK 31,0,7,0	RGB 186,235,248
	CMYK 36,2,9,0	RGB 176,224,237
	CMYK 77,37,31,0	RGB 54,139,166
	CMYK 0,83,78,0	RGB 255,75,47

○ 同类赏析

这是旅游类新媒体广告，背景是以蓝色为主色调的风景图，湛蓝的天空和湖水让景色看起来格外清新唯美。

2.2.6 紫色

紫色是红蓝混合而成的二次色，在色彩情感上，紫色常给人神秘、高贵、优雅的感觉。紫色与绿色一样属于中性色，但是它比绿色更醒目抢眼。偏红的紫色可以使人产生暖色感，而偏蓝的紫色会有冷色感。

使用紫色时要注意色彩搭配的协调性，如果搭配不当容易使色彩看起来混乱别扭，紫色若使用恰当可以极大地增强画面的表现力。

紫色
CMYK 65,100,18,0　　RGB 128,0,128

紫罗兰
CMYK 70,80,0,0　　RGB 138,43,226

深兰花紫
CMYK 63,82,0,0　　RGB 153,50,204

紫罗兰红色
CMYK 29,96,12,0　　RGB 199,21,133

中兰花紫
CMYK 48,72,0,0　　RGB 186,85,211

淡紫色
CMYK 30,63,0,0　　RGB 218,112,214

中紫色
CMYK 56,60,0,0　　RGB 147,112,219

酱紫
CMYK 60,75,40,1　　RGB 129,84,118

薰衣草淡紫
CMYK 12,10,0,0　　RGB 230,230,250

	CMYK	77,78,0,0	RGB	92,69,179
	CMYK	32,52,0,0	RGB	189,141,196
	CMYK	58,61,0,0	RGB	149,109,232
	CMYK	4,37,20,0	RGB	244,185,184

○ 同类赏析

主色为偏冷色调的紫罗兰色，与同类色搭配有效避免了色彩的不协调性，整个画面具有柔和高雅之感。

	CMYK	76,100,39,4	RGB	97,36,103
	CMYK	31,79,0,0	RGB	213,72,185
	CMYK	0,62,9,0	RGB	254,133,174
	CMYK	1,26,24,0	RGB	252,207,188

○ 同类赏析

这是妇女节社交媒体配图，画面使用了高彩度但明度稍低的紫色，不同的紫色色彩强弱一致，营造出一种神秘优雅的氛围。

	CMYK	39,56,8,0	RGB	174,130,181
	CMYK	8,29,11,0	RGB	238,198,207
	CMYK	75,83,12,0	RGB	98,67,147
	CMYK	23,44,5,0	RGB	207,161,200

○ 同类赏析

该拼贴插画用低纯度的渐变紫色打底，上层文字、图形与背景形成一定的对比，整体配色富有层次感，内容清晰易读。

	CMYK	69,97,88,67	RGB	51,1,10
	CMYK	51,97,75,23	RGB	128,33,53
	CMYK	36,93,42,0	RGB	184,45,102
	CMYK	0,0,0,0	RGB	255,255,255

○ 同类赏析

泛红的深紫色十分抓人眼球，也更显热情时尚，明暗之间的对比营造出立体感，统一的白色字体避免了色彩混乱。

2.2.7 无彩色

　　无彩色是指除彩色以外的颜色,包括黑、白、灰3种,它们属于中性色,几乎可以与任何彩色相搭配。

　　黑色是最暗的无彩色,具有炫酷、庄重感,它可以将有彩色衬托得更亮。白色是最亮的无彩色,常常让人联想到纯粹、质朴和整洁。灰色介于黑、白两色之间,有深浅之分,它与任何有彩色搭配都非常协调,当然也可以与黑、白两色共存。

纯黑
CMYK 93,88,89,80　　RGB 0,0,0

象牙黑
CMYK 71,64,62,15　　RGB 88,87,86

灰色
CMYK 57,48,45,0　　RGB 128,128,128

深灰色
CMYK 39,31,30,0　　RGB 169,169,169

浅灰色
CMYK 20,15,15,0　　RGB 0,125,101

亮灰色
CMYK 16,12,12,0　　RGB 42,221,156

银白
CMYK 10,10,3,0　　RGB 233,231,239

白烟
CMYK 5,4,4,0　　RGB 245,245,245

纯白
CMYK 0,0,0,0　　RGB 255,255,255

	CMYK	18,13,13,0	RGB	217,217,217
	CMYK	92,87,88,79	RGB	3,3,3
	CMYK	84,70,44,5	RGB	59,84,114
	CMYK	19,76,57,0	RGB	215,93,92

○ 同类赏析 ▲

该社交媒体营销活动的长图用无彩色来进行色彩搭配，灰色打底+黑色字体的配色方式，让文字信息清晰易读。

	CMYK	93,90,84,77	RGB	1,0,6
	CMYK	47,82,62,5	RGB	155,72,82
	CMYK	0,77,41,0	RGB	255,95,112
	CMYK	0,3,0,0	RGB	255,251,255

○ 同类赏析 ▲

采用经典的黑色无彩色+红色有彩色配色方式，视觉上的明暗对比凸显了红色的亮丽，带来了神秘的酷感。

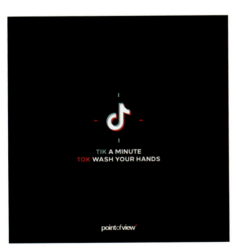

	CMYK	93,88,89,80	RGB	0,0,0
	CMYK	0,1,0,0	RGB	255,253,253
	CMYK	65,9,27,0	RGB	83,187,198
	CMYK	17,99,64,0	RGB	219,2,70

○ 同类赏析 ▲

主题为"待在家里"的新媒体海报，用象征着黑暗、沉默的黑色作为背景色，以从心理上提醒人们居家的重要性。

	CMYK	12,9,10,0	RGB	229,230,229
	CMYK	3,7,39,0	RGB	255,241,176
	CMYK	38,49,65,0	RGB	176,139,97
	CMYK	8,8,14,0	RGB	240,235,222

○ 同类赏析 ▲

灰色是很百搭的颜色，把灰色作为底色与有彩色系的黄色、棕色进行搭配，有彩色能在灰色的衬托下显得张弛有度。

2.3 色彩创意搭配规律

　　色彩搭配影响着设计作品给人们的第一感觉，配色并不是毫无章法的，有一定的方法可寻。掌握一定的色彩搭配规律将有助于在设计中实现正确配色，确保配色给人舒适的视觉感受。配色方法有多种，比较实用的配色方法有三色配色、邻近色配色、对比色配色等。

2.3.1 经典的三色搭配

三色搭配可以理解为用3种颜色来进行色彩搭配，黑、白、灰就是三色搭配的典型，有彩色中的红、黄、蓝也是比较常用的三色搭配方案。三色搭配是实用性较强的配色方法，其所使用的色彩数量不会太多，但配色方案也可以多样化。配色时还可以借助色相环和三角形来取色，在色相环上画出三角形，再取三角形3个顶点对应的色相。

○ 思路赏析

树状图形以问句形式提出询问：你最关心的皮肤问题是什么。3种产品用不同的背景色来区分，以突出产品的不同特性。

○ 配色赏析

桃红、黄色、蓝绿3种颜色将画面等分为3个部分，色彩明度、纯度一致，色调和谐且有对比。

	CMYK 0,33,30,0	RGB 255,195,171
	CMYK 5,14,75,0	RGB 255,225,75
	CMYK 50,0,23,0	RGB 122,227,222
	CMYK 2,2,2,0	RGB 250,250,250

○ 设计思考

色彩风格清新明亮，可以起到吸引眼球的作用。用不同的色彩来反映不同产品的特色，也是新媒体设计的一种思路。

○ 同类赏析

▸ 黄、蓝、红3种颜色构成经典的色彩搭配用法，这3种色彩在色相环中构成稳固的等边三角形，配色效果也具有稳定有力的特点。

为推广McDrive服务，McDonald's开启了主题为"#elamcdrive"的新媒体活动，活动海报采用橙色、绿色、浅黄色3色配色，色块将信息分为多个层次。

	CMYK 9,15,95,0	RGB 246,222,122
	CMYK 75,42,7,0	RGB 64,135,199
	CMYK 0,70,48,0	RGB 255,113,107
	CMYK 0,0,0,0	RGB 254,255,255

	CMYK 4,33,90,0	RGB 252,189,0
	CMYK 86,57,95,30	RGB 34,81,47
	CMYK 0,3,5,0	RGB 255,250,244
	CMYK 3,0,1,0	RGB 249,253,254

2.3.2 生动的暖色调配色

暖色是生动而富有活力的色彩，红、黄、橙、橙黄、紫红等都属于暖色。如要在设计中营造温暖、阳光、欢快、温馨、活泼氛围时，就可以考虑用暖色调作为主色。暖色调之间可以互相搭配，也可以加入冷色来调和画面，让设计更具跃动感和层次感。

○ 思路赏析

橙色带来了阳光般温暖的感觉，双重曝光效果的应用让画面更具立体感，柔和的暖色调很适合品牌气质（婴儿产品品牌）。

○ 配色赏析

画面中的色彩为统一的暖色调，能让人感受到温和唯美的氛围。

	CMYK 2,13,29,0	RGB 254,232,191
	CMYK 25,64,85,0	RGB 205,118,51
	CMYK 15,48,77,0	RGB 225,153,69
	CMYK 4,5,11,0	RGB 248,244,233

○ 设计思考

色彩所具有的情感效应能够突出和塑造企业形象，在设计中选择与品牌自身格调相契合的色彩更利于传达产品风格和企业文化。

○ 同类赏析

◀ 以信息图形式解读相机基本原理，使内容化繁为简，亮丽黄和高级黑的搭配增强了内容的可读性，大面积的黄色给人轻快的视觉感受。

营销活动主要针对女性用户，配色 ▶ 上选用女性用户偏爱的粉红色为基色，通过深浅对比来丰富画面层次，粉红色突出了温暖、优雅、浪漫的气质。

	CMYK 10,4,74,0	RGB 248,238,41
	CMYK 80,74,65,35	RGB 55,58,65
	CMYK 5,82,89,0	RGB 240,79,33
	CMYK 25,5,21,0	RGB 205,226,211

	CMYK 0,62,27,0	RGB 255,134,148
	CMYK 0,67,12,0	RGB 255,121,164
	CMYK 1,86,45,0	RGB 247,65,99
	CMYK 5,13,65,0	RGB 255,227,107

2.3.3 凉爽的冷色调配色

在心理上能带来冷感的色彩就是冷色调，与暖色相对，有彩色中橙色和蓝色就是色彩冷暖的典型对比。冷色调配色很容易营造清凉感，当要在设计中体现自然、健康、清凉时，就可以考虑冷色调配色。在夏季可以看到很多以冷色调为主的设计作品，这与冷色调的特性有关。

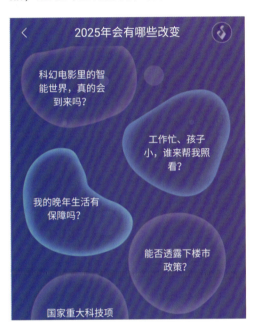

○ 思路赏析

以"2025 请回答"为主题的创意H5，进入界面后可选择语种和主播，接下来会进入左图所示的气泡问题页，点击气泡后可以聆听到问题解答。

○ 配色赏析

界面整体以蓝紫色为主色调，色彩具有沉稳清新的特质，能让人联想到智慧和科技。

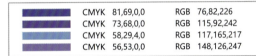

	CMYK 81,69,0,0	RGB 76,82,226
	CMYK 73,68,0,0	RGB 115,92,242
	CMYK 58,29,4,0	RGB 117,165,217
	CMYK 56,53,0,0	RGB 148,126,247

○ 设计思考

在选择色彩时，可以充分利用色彩的联想作用来赋予作品某种象征意义，如将冷色用于科技类、农业类、工业类新媒体设计中都比较恰当。

○ 同类赏析

◀ 冷色调是饮品常用的色彩，左图用中性偏冷的翠绿色来降低感官温度，以突出饮品的清凉感，而红色、浅粉的融入则为画面增添了活力。

该伏特加定位于高端品牌，色彩设 ▶ 计充分发挥了深蓝色的力量感，在心理上营造出强烈的信任感，整体设计风格简洁大气，绿色的柠檬则具有画龙点睛的作用。

	CMYK 67,49,17,0	RGB 102,126,175
	CMYK 11,88,61,0	RGB 230,62,77
	CMYK 6,20,37,0	RGB 246,215,169
	CMYK 83,78,66,42	RGB 46,49,58

	CMYK 100,100,57,10	RGB 2,24,99
	CMYK 100,97,42,0	RGB 4,33,125
	CMYK 21,12,9,0	RGB 211,218,226
	CMYK 56,20,100,0	RGB 134,172,25

2.3.4 柔和统一的同类色

同类色配色是指用同一色相，但明度、纯度不同的色彩进行搭配。同类色配色可以赋予画面和谐统一的视觉美感，给人留下的感官印象也会比较统一。同类色之间的对比性较弱，明度、纯度的差异变化是营造层次感的关键。因此，在使用同类色配色时要注意色彩深浅的把握。

○ 思路赏析

内容上用1瓶=30粒凝胶的方式来体现产品优势，产品卖点一目了然，相比纯文字，图形化的表达方式更直观明了，也容易让人印象深刻。

○ 配色赏析

蓝色和白色都是纯净的色彩，这两大色彩放在一起有助于体现清洁剂的清洁能力。

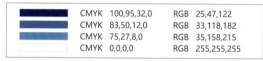

	CMYK 100,95,32,0	RGB 25,47,122
	CMYK 83,50,12,0	RGB 33,118,182
	CMYK 75,27,8,0	RGB 35,158,215
	CMYK 0,0,0,0	RGB 255,255,255

○ 设计思考

内容营销是新媒体营销的一种主要方式，将复杂的文字内容用直观的图形进行表达，视觉化的表达方式更有新意，也更适合新媒体平台特性。

○ 同类赏析

◀ 红色是能刺激购物欲的色彩，图中的营销海报以红色为基色，采用同类色配色手法，充分借助色彩的催化作用来激发人们的购物热情。

统一的绿色调能够契合"科学干饭，轻食不止吃草"的主题，满减优惠选用不同纯度、明度的绿色，既能突出优惠信息，又能让画面整体更加协调。▶

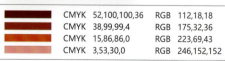

	CMYK 52,100,100,36	RGB 112,18,18
	CMYK 38,99,99,4	RGB 175,32,36
	CMYK 15,86,86,0	RGB 223,69,43
	CMYK 3,53,30,0	RGB 246,152,152

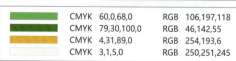

	CMYK 60,0,68,0	RGB 106,197,118
	CMYK 79,30,100,0	RGB 46,142,55
	CMYK 4,31,89,0	RGB 254,193,6
	CMYK 3,1,5,0	RGB 250,251,245

2.3.5 跳跃时尚的对比色

在色相环中，一般将相距120°～180°之间的两种色彩称为对比色，同时也将相距180°的两种色彩称为互补色。使用对比色会让色彩产生强烈的反差对比，让作品充满跳跃和时尚感。使用对比配色时要注意比例问题，若两种色彩所占面积相同，很容易让人产生眩晕感。因此，一般应让主色占据大面积，再用小部分色彩做辅助色。

○ 思路赏析

这是汽车品牌的社交媒体营销海报，画面中的色彩和图形都具有对称性，会聚的线条与黄色色块一起营造出视觉焦点。

○ 配色赏析

有了绿色，红色看起来才格外鲜艳夺目，互补色+一个强调色的运用，让黄色成为点睛之笔。

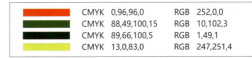

	CMYK 0,96,96,0	RGB 252,0,0
	CMYK 88,49,100,15	RGB 10,102,3
	CMYK 89,66,100,5	RGB 1,49,1
	CMYK 13,0,83,0	RGB 247,251,4

○ 设计思考

红配绿是经典的撞色设计手法，但也容易带来俗气感，这时色彩规划就很重要，用突出色和色彩层次来拉开空间距离，搭配出秩序就可以营造出高级感。

○ 同类赏析

配色大胆且富有活力，蓝色和橙色构成冷暖对比，充分利用对比色所具有的冲击力来吸引眼球，鲜艳的色彩非常引人注目。

桃红和青绿两种色调都呈现渐变效果，冷暖色相之间相互衬托，背景、图形、文字等元素全都得以强化，渐变效果的应用让各种色彩有了递进关系。

	CMYK 100,86,0,0	RGB 0,8,197
	CMYK 3,74,53,0	RGB 245,100,97
	CMYK 1,82,93,0	RGB 246,81,19
	CMYK 0,0,0,0	RGB 255,255,255

	CMYK 3,67,9,0	RGB 247,121,169
	CMYK 0,53,10,0	RGB 253,154,183
	CMYK 75,23,33,0	RGB 39,159,175
	CMYK 44,0,62,0	RGB 158,223,129

2.3.6 丰富和谐的邻近色

邻近色是指色环中相距60°以内的色彩。邻近色之间具有一定的亲缘关系，色彩之间的过渡会比较柔和，色彩搭配效果也很柔和，但也有一定的视觉刺激感。相比同类色配色，邻近色的色彩变化会更丰富，色彩效果也不单调。如果想要赋予画面更多对比感，那么在取色时可以选择距离偏远一点的色彩来搭配。

◎ 思路赏析

H5定位于搭配理想生活，在页面中用户可以根据个人喜好搭配场景、发型和服饰，设计为扁平化插画风格，装饰素材运用了很多流行元素。

◎ 配色赏析

多组邻近色配色手法，蓝色与紫色、紫红和紫色、红色与黄色都互为邻近色。

	CMYK 80,66,0,0	RGB 75,87,252
	CMYK 68,70,0,0	RGB 114,90,186
	CMYK 3,79,0,0	RGB 250,84,166
	CMYK 0,94,89,0	RGB 255,21,21

◎ 设计思考

多色配色时，用多个相邻两色进行搭配，可以打造出华丽且多变的色彩效果，邻近色之间具有相似的色彩属性，搭配起来也不容易出错。

◎ 同类赏析

◀"首次骑行"可视化插图，绿色与黄色组成邻近色搭配，两种颜色在视觉上比较接近，色彩的运用能体现童趣。

此图是某App开屏广告，页面采用▶3个邻近色+1个对比色的方式进行配色，红色、紫红、橙红互为邻近色，需要突出的重点内容则用与背景有对比的绿色来强调。

	CMYK 52,5,100,0	RGB 144,198,0
	CMYK 9,8,74,0	RGB 249,232,82
	CMYK 64,0,26,0	RGB 13,218,221
	CMYK 30,83,100,0	RGB 196,75,6

	CMYK 29,91,96,0	RGB 196,55,37
	CMYK 67,100,55,23	RGB 101,21,72
	CMYK 17,76,100,0	RGB 219,94,10
	CMYK 87,49,72,8	RGB 15,108,89

2.3.7 高级的黑白灰配色

黑白灰属于无彩色系，这三种颜色组合本就是经典的色彩搭配方案。黑白灰配色能够诠释高级感、神秘感和深沉感，由于色彩上只有深浅的变化，所以不会让画面显得花哨，能给人理性、精致的心理感受。

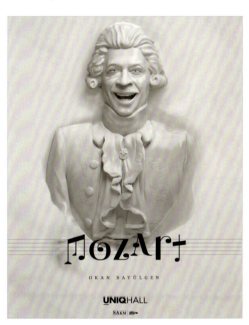

○ 思路赏析

创意地将雕塑艺术运用于设计中，字体与音乐符号的独特融合让字形显得优美大方，充分体现了将信息与音乐有机结合的主题。

○ 配色赏析

色彩设计结合了雕塑立体和特殊材质的特点，灰色和黑色搭配让色彩回归极简本质。

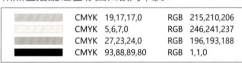

○ 设计思考

黑白灰配色常常可以创造极简风格，简约的色彩也能以少胜多美出高级感。在视觉上提高色彩的穿透力，可以给人留下深刻印象。

○ 同类赏析

◀ 结合万圣节、满月创建的新媒体借势海报，黑夜与月亮被抽象化，黑与灰的配色打造出了神秘沉稳的色彩效果，也符合万圣节风格。

这是一个手机网站界面，黑白灰配 ▶ 色创造了具有黑板画风格的界面效果，4个3D立体字分别使用了蓝色、粉色、紫色和橙色，在黑白灰的衬托下显得格外突出。

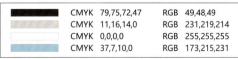

2.4 配色创意设计技巧

配色设计时,色彩数量越多搭配起来就越难掌握,但如果色彩数量太少,也容易产生单调感。

为了确保配色协调,设计师可以运用一些配色技巧来辅助进行色彩设计,通过控制色彩之间的比例和空间关系来创作出美观舒适的设计作品。

2.4.1 主体色的应用

按照色彩间的比例关系，可以将色彩分为主色、辅助色和点缀色。主色在画面中占主体地位，是面积最大的色彩，一般占60%以上，辅助色、点缀色所占面积依次次之。主色要扮演奠定情感基调、体现设计风格的角色，配色设计要确保主色的主体地位，让色彩在面积上有主次之别。

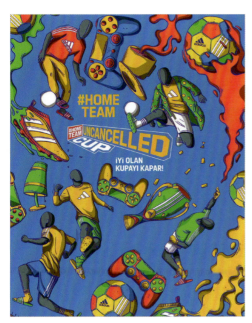

○ 思路赏析

以"#HOMETEAM"为话题的社交媒体活动海报，活动过程中人们可以通过直播的方式来观看虚拟足球赛，素材元素充分体现了活动主题。

○ 配色赏析

主色为蓝色，黄色、红色、绿色都为辅助色，色彩间比例分配恰当，对比效果明显。

	CMYK	RGB
	74,34,0,0	20,152,253
	4,27,88,0	255,201,13
	0,83,61,0	250,74,77
	0,0,0,0	255,255,255

○ 设计思考

当色彩数量较多时，避免画面杂乱的方法就是合理分配色彩比例，作为主体地位的主色，应在面积上占据优势。

○ 同类赏析

◀ 红色是很明显的主体色，选择红色的对比色绿色作为强调色，强烈的对比效果能够确保人们的目光被视觉中心所吸引。

大面积的亮色有时也会让人产生视觉疲劳，用图中所示的浅色作为主色，再搭配同样柔和的棕色，配色上有主有次，也可以将人们的视线聚焦。 ▶

	CMYK	RGB
	19,98,77,0	214,25,55
	68,0,45,0	0,208,176
	5,40,82,0	248,176,51
	0,0,0,0	255,255,255

	CMYK	RGB
	16,19,41,0	225,208,162
	66,78,92,53	68,42,25
	92,75,49,12	33,72,101
	5,8,13,0	246,238,225

2.4.2 辅助色的应用

在画面空间，辅助色所占据的面积次于主色，一般为20%～40%，它起着丰富画面色彩、调和主色、突出主体色的作用。在设计中加入不同的辅助色所营造的视觉效果会有很大不同。在应用时，可以选择单色辅助，也可以多色辅助，既可以是主色的邻近色，也可以是主色的互补色。

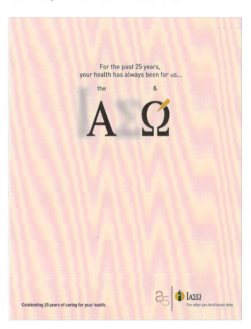

○ 思路赏析

设计上只突出品牌名IAΣΩ，看起来似乎很简单，但字体设计疏密有致，给人新颖的感官感受，品牌以"守护健康"为主的理念被融入文字信息之中。

○ 配色赏析

辅助色是文字常用的灰黑色，以确保信息的易读性。橙色成为亮点色，给整个视觉加分不少。

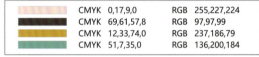

	CMYK 0,17,9,0	RGB 255,227,224
	CMYK 69,61,57,8	RGB 97,97,99
	CMYK 12,33,74,0	RGB 237,186,79
	CMYK 51,7,35,0	RGB 136,200,184

○ 设计思考

辅助色要根据设计需求来选择，当辅助色要承担信息传达的职能时，使用具有强调、突出作用的色彩更符合设计需求。

○ 同类赏析

◀ 辅助色选择了搭配起来安全的邻近色，即使色彩缤纷多彩，也不会互相干扰冲突，同时能确保色彩之间产生相同的情感联想。

从色彩比例来看，绿色是画面中的辅助色，它衬托了湖水和天空，让画面形成一个完整的统一体，素材和色彩的设计都符合"雨水"这一节气主题。▶

	CMYK 0,67,29,0	RGB 255,121,140
	CMYK 0,57,25,0	RGB 255,146,156
	CMYK 46,54,0,0	RGB 189,125,255
	CMYK 7,5,82,0	RGB 255,239,41

	CMYK 32,1,0,0	RGB 182,229,255
	CMYK 49,0,23,0	RGB 136,216,215
	CMYK 1,32,55,0	RGB 255,195,122
	CMYK 74,77,62,31	RGB 75,59,69

2.4.3 点缀色的应用

点缀色起着点睛、提醒、装饰的作用，一般占画面5%～15%的面积。虽然点缀色所占画面面积较小，但却可以丰富画面效果。如果主色调和辅助色的色彩都比较沉闷，这时在画面中加入明亮的点缀色，可以让色彩更加生动活泼。对于需要突出的内容信息，也可以用辅助色来进行阅读引导。

○ 思路赏析

箭头是由无数个手绘人物拼合而成的，以突出转发的力量，再用文字告诫人们don't be misled by rumours（不要被谣言所误导）。

○ 配色赏析

黑白配色打造了极简画面，作为点缀色的红色位于文字上方，起到了很好的阅读引导作用。

	CMYK 0,0,0,0	RGB 255,255,255
	CMYK 100,100,63,51	RGB 12,19,48
	CMYK 5,95,86,0	RGB 239,29,38

○ 设计思考

虽然点缀色所占面积较小，但在设计中却起着重要作用。点缀色常选用与主色有突出对比效果的色彩，色相上的反差能充分起到强调的作用。

○ 同类赏析

◀ 将具有代表性的情人节礼物——香水。插入文字中，与"I Love You"进行融合，巧用紫红色打破色彩的单调感，点缀色为作品增添了光彩。

这幅"地球的历史"信息图用双色▶进行点缀，黄色和橙色与主体色形成反差，构成两个缺口圆，对内容进行划分，同时也很好地引导了阅读顺序。

	CMYK 66,5,33,0	RGB 76,192,191
	CMYK 20,6,19,0	RGB 214,229,216
	CMYK 2,0,1,0	RGB 251,253,253
	CMYK 49,100,67,12	RGB 145,30,46

	CMYK 92,88,57,34	RGB 33,43,69
	CMYK 84,72,38,1	RGB 64,83,124
	CMYK 2,40,78,0	RGB 252,176,64
	CMYK 11,3,72,0	RGB 245,239,90

2.4.4 区隔色的应用

当色彩比较复杂时,画面可能会产生拥挤感,这时可以使用区隔色来增强画面的透气度。区隔色多使用无彩色系,以线条、色块的方式来分割色彩空间,类似于隔断效果,它可以让拥挤的色彩更加整洁有致。区隔色所占的面积一般不应过大,以避免其影响主要色彩的发挥。

○ 思路赏析

产品详情页会包含多个内容版块,各版块之间用曲线分割线区隔,增强了页面的美观度,也让版面看起来更柔和。

○ 配色赏析

首屏和第二屏分别使用不同的配色方案,两大版块之间用柔美的白色曲线衔接,内容之间层次格外分明。

	CMYK	RGB
	67,0,33,0	31,208,200
	3,5,5,0	249,245,243
	10,0,71,0	252,254,84
	0,0,0,0	255,255,254

○ 设计思考

针对女性用户的详情页常用曲线来进行版块区隔,而利落的直线分割线则常用于数码、男装等偏男性用户的详情页。

○ 同类赏析

◀ 背景色彩的饱和度较高,对比效果比较强烈,视线容易被背景色彩所抢夺。添加黄色色块作为区隔色,可将视觉重心锁定在产品身上。

曲线和圆形在图的设计中被广泛运用,中心的两个圆添加了蓝色边线来做图形区隔,让图形之间不会显得过于拥挤,创建了层次和空间感。 ▶

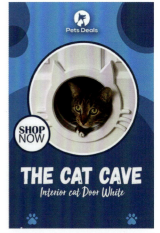

	CMYK	RGB
	6,71,51,0	240,109,103
	69,35,0,0	76,151,237
	14,4,66,0	237,235,108
	37,52,100,0	183,133,0

	CMYK	RGB
	90,60,27,0	0,100,151
	82,43,10,0	0,130,195
	16,15,13,0	220,216,215
	0,0,0,0	255,255,255

第 3 章

读图时代的图形设计

学习目标

新媒体环境下，信息的接收和阅读方式都以快捷、简便的方式为主。相比纯文本阅读，读图已成为重要的阅读形式。在读图时代，图形是不可或缺的视觉语言，它不仅可以传达作品所要表达的信息，还可以提升新媒体设计的格调。

赏析要点

新媒体图形表达的变化
创意图形语言表达
联想法
夸张法
拟人法
图形异质同构
图形空间共享
图形换置融合
异影图形

3.1 图形的创意表达

　　图形是一种视觉符号,这种符号可以千变万化,通过可视化的方式将内容、设计思想等进行呈现。作为一种重要的语言符号,如何准确通过图形来传达信息内容是图形设计的关键。图形设计有其独特的设计手法,创造性思维、新颖的表现形式都是图形设计所需要的。

3.1.1 新媒体图形表达的变化

在新媒体时代，图形设计的表达方式也出现了一些新的变化，主要体现在以下几方面。

1. 图形设计动态化

数字化技术让新媒体图形设计由静态走向了动态，动态图形已成为图形表达的一种重要方式。动态图形赋予了图形设计更多样化的表达方式，也让图形在视觉上更具互动性和吸引力，如下图所示为动态海报。

2. 可视化图形设计

图形设计可视化也是新媒体图形的一大特点，可视化图形提升了图形的可阅读性和观赏性，让信息、数据在表达上能以直观、清晰的视觉语言进行呈现。信息可视化图表、思维导图、插图、示意图等都是可视化的一种表现方式。

可视化图形体现了"一图胜千言"的图形优势，在信息快捷传播的时代，这一优势可以使信息的传播更简单有效，同时，也可以提高受众的互动性，这类图形更容易得到广泛的分享。下图所示为"哪些鱼可以吃"信息图，用图形将文字信息生动地呈现出来，阅读起来更直观易读。

3. 图形与动画结合

新媒体图形的视觉传达还会以动画形式来进行表达，图形与动画的结合可以增强信息表达的趣味性。将复杂的内容用动画形式进行叙述时，也可以让内容更容易被人们接受和记忆。

动画图形还具有通俗易懂的特点。简洁有趣的视觉语言表达方式让动画图形在诸多领域都得到广泛应用，如短视频、音乐MV、宣传广告等。

如下图所示为科普类短视频，内容上以动画的形式来解读复杂难懂的科学知识，使科学知识通俗化、生动化、趣味化，用短视频来呈现也符合新媒体时代人的碎片化阅读习惯。

3.1.2 创意图形语言表达

在图形设计中，图形的语言表达方式有多种形式，在Logo、App设计中常见的图标就是 种简单的图形语言，如下图所示。

图标图形用简明、易懂的图形符号来表达实体形象，如人物、植物、交通工具等，以让人们能通过图形符号明确图形所传递的含义。

除了图标图形外，新媒体设计还会将几何图形作为设计元素，三角形、圆形、正方形和长方形等都是常见的几何图形。几何图形具有很强的时尚现代感，当几何图形遇到大胆的配色，其设计效果会十分亮眼。在网页设计、海报设计作品中，常常可以看到几何图形的身影。下图使用了三角形、正方形、圆形等几何图形，撞色效果与几何图形的结合，让设计独具艺术美感。

在新媒体设计中,图形语言还有更为复杂和创意的表达方式,抽象图形、三维图形、合成图形、半具象图形和具象图形等都可以创造出全新的视觉语言。下图为住宅品牌网页banner,该页面用动漫风图形呈现了一幅住宅区生活景象。

3.1.3 图形创意思维

图形设计需要融入创意思维，以创作出独具个性化的新媒体设计作品。创意思维体现了想象力的碰撞，具有以下特征。

1. 求异性

创意思维会从不同的角度进行图形设计，这一角度与常规的思考方式有所不同，体现了思维的求异性。下图展示了一门法语课程的营销海报，设计师没有用常规的"速成"文案来表达课程学习的有效性，而是突破常规，用新颖、独特的创意图形来表达"学习它的最快方法"这一主题。

2. 发散性

创意图形设计需要设计师多方位、多角度来分析图形结构和意义，这就要求思维方式具有发散性。下图是品牌围绕"断电"这一热点话题创建的社交媒体帖子，设计师充分运用了发散性思维，将各自的品牌与"断电"这一话题联系起来，体现出新媒体话题借势营销的特性。

3. 逻辑性

创意思维并不是脱离实际的联想，图形设计的最终呈现效果要让人们能联想到其所表达的意向，如某一视觉形象、某一概念。逻辑性让创意图形能够准确地传达信息，避免作品使人不明所以。

下列图形很容易让人联想到回旋镖和圣诞树，左图旨在传递电商平台快捷的退换货服务，就如回旋镖一样。右图则用产品制作了一棵巧克力圣诞树，在社交平台借助圣诞节以实现品牌宣传。

3.2 图形创意设计手法

　　创意图形不仅可以在视觉上引起人们的注意，还可传达深刻的含义。图形的创意设计与文学创作有一定相似之处，创作者可运用一些艺术表现手法对作品进行渲染，如对比法、夸张法、拟人法等，这样才能让创意图形在视觉上形成冲击力，打造丰富多彩的视觉效果。

3.2.1 联想法

创意图形的设计离不开联想法的运用。联想法是借助发散性思维来进行图形设计的，即通过联想来找到与设计主题相关的元素，然后将元素重新排列组合创作出新的图形。联想法具体又可分为类似联想、因果联想、关联联想、相对联想、概念联想等，联想时可以多角度地进行思维延伸。

	CMYK 66,26,47,0	RGB 97,159,146		CMYK 52,45,46,0	RGB 141,136,130
	CMYK 41,91,87,6	RGB 166,54,50		CMYK 5,18,34,0	RGB 246,219,176

○ **思路赏析**

Isopainel Vector隔热板具有防火和阻隔噪声的功能，创意概念运用联想法创建了一个适合体现产品功能的画面，隔热板被放在两个场景中间，右侧的人物丝毫没被左侧的鞭炮所影响。

○ **配色赏析**

背景色彩为纯绿色，与人物主体有颜色上的区分，让人的视线能够更多地关注主体图形，以传达主题信息。

○ **设计思考**

使用联想法进行图形设计时要善于推导，以设计主题为中心点，进行图形创意的发散推导。正如本例中的防火和隔音联想一样，火和声音可以联想到鞭炮，而隔热板就像一堵防火隔音墙。

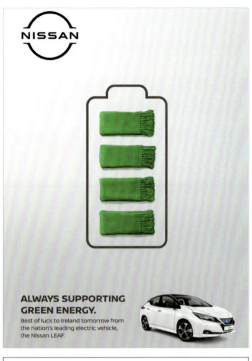

	CMYK 23,17,0,0	RGB 206,206,206
	CMYK 73,16,86,0	RGB 62,164,81
	CMYK 8,6,6,0	RGB 239,239,239
	CMYK 84,79,76,60	RGB 31,32,34

	CMYK 64,10,0,0	RGB 62,191,255
	CMYK 49,0,5,0	RGB 130,219,251
	CMYK 1,59,36,0	RGB 250,138,136
	CMYK 6,19,82,0	RGB 253,214,48

○ 同类赏析

该品牌电动汽车是以绿色能源作为燃料的环保型汽车。为表示对橄榄球的支持，将新能源电池图标与象征橄榄球支持者的绿色围巾关联在一起。

○ 同类赏析

提到"街拍"很容易让人联想到相机、手机、潮人，图形设计充分融入了街拍元素，色彩搭配也具有"潮流"特点。

○ 其他欣赏 ○ ○ 其他欣赏 ○ ○ 其他欣赏 ○

3.2.2 夸张法

　　夸张法是指在图形设计中将某一事物的特征、形象、功能、动作等进行放大或缩小。一定程度的夸张可以增强视觉冲击力，发挥强调、渲染的作用。使用夸张法设计的图形，其形象和比例关系会与现实事物有所不同，这种不同之处正是图形创意和魅力的一种体现。

色块	CMYK	RGB	色块	CMYK	RGB
	39,52,63,0	174,133,99		13,32,53,0	231,187,129
	52,96,66,17	132,38,66		0,3,6,0	255,250,243

○ 思路赏析

这是一则视频广告的一帧画面，视频内容展示了制作美食的过程，画面中的厨房、食材并不是真实大小，而是迷你形状，与手形成强烈的反差对比。

○ 配色赏析

视频所属领域为美食类，画面整体色彩偏暖黄色，这样的暖色调尤其适合美食类视频，色彩氛围能起到刺激味蕾的作用。

○ 设计思考

"迷你小厨房"是新媒体美食类视频的一大创作方向，但不同于常规的美食视频，"迷你小厨房"视角更独特，能给人带来新奇而有趣的视觉体验。

	CMYK 74,73,85,53	RGB 54,46,33
	CMYK 56,77,100,31	RGB 110,62,22
	CMYK 33,84,91,1	RGB 187,74,60
	CMYK 26,14,36,0	RGB 202,209,175

	CMYK 14,91,79,0	RGB 224,51,52
	CMYK 22,1,2,0	RGB 209,237,251
	CMYK 5,12,71,0	RGB 255,229,90
	CMYK 46,4,23,0	RGB 150,210,208

◯ 同类赏析

这幅数字插画充分运用了夸张法，作品中人物的嘴巴有着超越常规的比例，人物形象的夸张渲染让作品更显独特和神秘。

◯ 同类赏析

牛排、鸡胸肉、虾、西红柿等食材被放大，成为画面的主角，微型人物则成为配角，呈现了一个妙趣横生的小人国美食世界。

○ 其他欣赏 ○ ○ 其他欣赏 ○ ○ 其他欣赏 ○

第3章 读图时代下的图形设计

3.2.3 拟人法

拟人法是指把不具备人的特征的事物赋予人的某些特点，如动作、神情、语言等，从而使事物人格化。

拟人化可以从外形上来实现拟人，也可以从情感上来拟人，拟人法可以让事物形态更生动、亲切、可爱。

| CMYK 43,92,44,0 | RGB 170,52,102 | CMYK 4,36,22,0 | RGB 246,187,183 |
| CMYK 9,6,58,0 | RGB 248,237,131 | CMYK 58,12,1,0 | RGB 108,191,225 |

○ 思路赏析

主题为"善待您的味蕾"的冰淇淋品牌动画视频，抽象的味蕾被拟人化处理，转换成一个个能开口说话的卡通形象，他们在视频中能表达自己对冰淇淋的喜爱。

○ 配色赏析

舌头是味蕾的感受器，其色彩是粉色，视频中的卡通形象也以粉色为基调来设计，再用蓝色、绿色和黄色来进行点缀。

○ 设计思考

新媒体设计常以动画形式来对抽象的事物进行拟人化处理，拟人化动画活泼有趣。卡通形象需要根据内容主题需求来设计，场景、卡通形象的配色也需要贴合主题。

	CMYK 72,81,0,0	RGB 120,57,198
	CMYK 1,29,50,0	RGB 255,201,134
	CMYK 1,45,91,0	RGB 253,166,0
	CMYK 0,82,63,0	RGB 255,77,73

	CMYK 93,88,89,80	RGB 0,0,0
	CMYK 64,80,12,0	RGB 122,74,150
	CMYK 32,27,29,0	RGB 186,181,175
	CMYK 72,47,88,0	RGB 90,118,67

 同类赏析

以"愚人节"为主题的长图,把企业Logo拟人化,设计成与愚人节有关的魔术师形象,让品牌Logo不再是冷冰冰的图形元素。

 同类赏析

上图是立体卡通形象动图,拟人手法+三维立体设计+动画效果的运用,让卡通形象更加鲜活可爱、真实生动。

○ 其他欣赏　　　　　○ 其他欣赏　　　　　○ 其他欣赏

第3章 读图时代下的图形设计

75 /

3.2.4 比喻法

在文学创作中，比喻法又被称为打比方，是指把A事物比作B事物，以具体、生动地揭示A事物的某一特征，如把秀发比作瀑布就是一种比喻手法的运用。在图形设计中，比喻法具有化抽象为具体的功能，它可以使被描述对象更鲜明形象，让主题思想更浅显易懂。

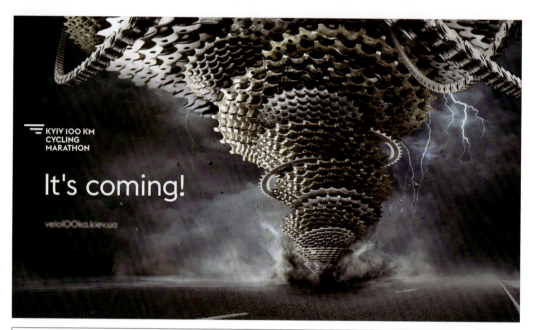

| | CMYK 88,81,67,49 | RGB 32,40,51 | | CMYK 67,48,35,0 | RGB 104,126,147 |
| | CMYK 64,58,57,4 | RGB 112,107,103 | | CMYK 0,2,0,0 | RGB 254,252,255 |

○ 思路赏析

KYIV 100 KM是马拉松自行车骑行运动，高速旋转的自行车链条被比作龙卷风，在自行车赛道上奔跑，图形创意充分体现了主题"I's Coming（它来了）"。

○ 配色赏析

当龙卷风到来时天地都会为之色变，黑白灰的配色能够很好地营造紧张、危险的氛围，可以完美呈现龙卷风的效果。

○ 设计思考

创建比喻图形的关键是找到不同事物之间的相似之处，高速旋转的自行车链条与龙卷风在外形上有相似之处，这一相似之处通过新媒体技术进行重新组合，创作出不同于常规的视觉图形。

	CMYK 93,87,85,76	RGB 0,7,9
	CMYK 67,33,38,0	RGB 96,149,155
	CMYK 38,14,90,0	RGB 183,198,45
	CMYK 43,90,100,9	RGB 161,54,18

	CMYK 5,7,61,0	RGB 255,238,120
	CMYK 7,45,14,0	RGB 239,168,186
	CMYK 54,0,39,0	RGB 96,239,196
	CMYK 57,8,0,0	RGB 104,198,246

○ 同类赏析

把酒后驾车的人比作"Monsters（怪兽）"，用隐喻的手法来让人们重视酒后驾车问题，同时借助万圣节来提高受众对酒后驾车的关注度。

○ 同类赏析

嚼口香糖的感觉被比作是坐过山车，图形场景的设计尤为生动，口香糖给味觉带来的体验被具象化呈现。

○ 其他欣赏 ○ ○ 其他欣赏 ○ ○ 其他欣赏 ○

第 3 章 读图时代下的图形设计

77/

3.2.5 借代法

借代法是指借用A事物来代替B事物，如借向日葵来代替太阳，借字母M来替代山峰。从借代的含义来看，借代包含了借用和替代，创意图形设计有时只会使用其中一种手法，如借用人们熟悉的某一事物来进行图形设计，或者把主体对象的某一部分进行替换。

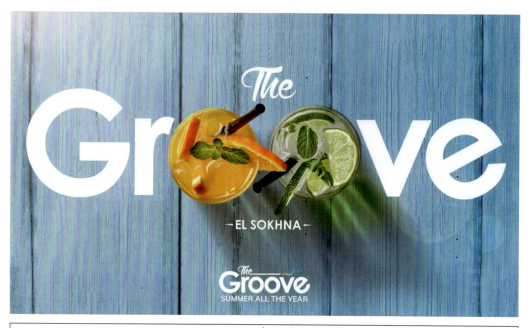

| | CMYK 54,20,13,0 | RGB 126,181,212 | | CMYK 10,52,91,0 | RGB 236,158,25 |
| | CMYK 35,27,61,0 | RGB 255,255,255 | | CMYK 0,0,0,7 | RGB 238,237,238 |

○ 思路赏析

字母O的形状是圆形，在海边度假胜地，什么东西是圆形呢？俯瞰杯子，其轮廓正是圆形。将字母O替换为装有饮料的杯子，体现了景区特点，也推广了"The Groove"度假村的名字。

○ 配色赏析

色彩搭配能够反映颜色所代表的象征意义，蓝色是最能代表大海的颜色。饮料分别为橙色和青绿色，背景饱和度较低，有一种柔软细腻的感觉，橙色和青绿色带来了撞色效果。

○ 设计思考

使用借代法时要注意控制所借代的元素的数量，同时要注意元素替换后的辨识度，本作品借代了两个元素，将字母进行替换后并没有影响主体和借体的识别，受众很容易理解其中的创意。

	CMYK 2,7,10,0	RGB 250,241,232
	CMYK 14,31,60,0	RGB 231,189,113
	CMYK 5,41,84,0	RGB 248,174,43
	CMYK 8,93,78,0	RGB 234,43,51

	CMYK 88,83,83,73	RGB 14,14,14
	CMYK 72,65,61,16	RGB 87,85,86
	CMYK 55,47,43,0	RGB 134,132,133
	CMYK 1,1,1,0	RGB 251,251,251

○ 同类赏析

小鸟的翅膀被铅笔碎屑取而代之，创意的结合让绘画、使用铅笔都变得有趣起来，图形和创意形式能有效吸引儿童的注意。

○ 同类赏析

月亮被替换成了高尔夫球，黑白灰配色营造了阴森的万圣节氛围，创意概念紧扣主题"推杆失误是每一个高尔夫球手的噩梦"。

○ 其他欣赏 ○ ○ 其他欣赏 ○ ○ 其他欣赏 ○

第3章 读图时代下的图形设计

3.3 图形创意表现形式

　　创意图形具有很强的表现力，优秀的创意图形往往能给人耳目一新的视觉体验，同时也能更形象地表达图形语言。在设计时，一般会将各元素打散重构，从而创造出全新的视觉图形。创意图形的表现手法有多种，多样化的表现形式有助于创造差异化的新媒体图形。

3.3.1 图形异质同构

图形异质同构是指将两种或两种以上材质不同的元素进行组合"嫁接",从而创造出新的图形。使用图形异质同构手法创建的图形,可以赋予图形新的寓意。对图形进行同构时,要寻找图形之间可能存在的相似性,然后再进行图形的拼合。图形与图形之间的衔接过渡会直接影响新图形的视觉效果,衔接自然才能避免产生生硬感。

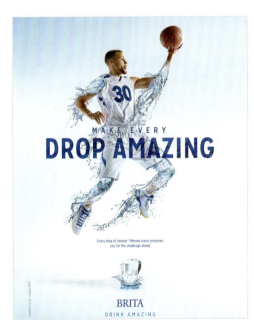

○ 思路赏析

利用数字艺术把水与人物的身体进行部分结合同构,用以体现人的身体60%是水,同时说明过滤过的干净水能给你的身体带来更多好处。

○ 配色赏析

水象征着纯净、健康和自然,把能代表清澈、洁净的蓝色和白色用到设计中,让整个画面呈现出清凉舒适的视觉美感。

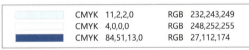

○ 设计思考

同构图形可以呈现出与常规图形不一样的艺术性,同构的手法可以是整体与整体或者整体与局部的同构,同构后的图形要保证视觉协调性。

○ 同类赏析

◀挖掘机的机械装置相当于人的手臂,结合挖掘机和手臂的特点,设计师将图形进行同构融合,创造出了一个模拟人体手臂的挖掘机。

画面集合魔方、公交车、道路、绿▶植、工作人员等元素,把城市街道景象用立体效果进行呈现,该创意图形旨在倡导创建美好的城市需要大家一起努力。

	CMYK 21,18,18,0	RGB 211,206,203
	CMYK 86,85,80,70	RGB 21,16,20
	CMYK 2,23,41,0	RGB 253,212,158
	CMYK 1,31,59,0	RGB 255,196,113

3.3.2 图形空间共享

图形空间共享是指互借互用图形空间来进行创意设计,这类创意图形在结构上会存在共生依存关系,由两个或两个以上的图形共同组成不可分割的统一体。图形共享的空间可以是局部图形,也可以是全部轮廓。空间上的共享使图形能够彼此衬托、和谐共生。

○ 思路赏析

鱼群、礁石、潜水者都是海底世界的一部分,与此同时,这些元素也是"驾驶者"的一部分,多个图形彼此融合进对方的形态结构中。

○ 配色赏析

拥有海底世界的迷人色彩,整体呈现出沉静而透明的蓝色调,少量的红色、绿色、橙色作为点缀色带来活力与生机。

	CMYK 69,12,0,0	RGB 0,184,254	
	CMYK 51,92,61,10	RGB 143,49,76	
	CMYK 55,4,41,0	RGB 122,200,174	

○ 设计思考

作品巧妙地使用了共生+同构的手法,共用的部分被叠合在一起,既呈现了海底世界的样貌,又表达了主题。

○ 同类赏析

公文包与汽车底部共用一个空间,造成了视觉差,这种错位手法会让人作出错误的视觉判断,细看之下又给人以视觉惊喜。

一个关于"100年后的看法"的插图设计,两只机械臂相互借用藤蔓元素,使图形成为不可分割的统一体,该创意表达了100年后人们能将生命掌握在自己手中的看法。

	CMYK 59,58,72,9	RGB 121,105,79
	CMYK 58,93,87,49	RGB 86,26,28
	CMYK 87,81,85,71	RGB 17,19,16
	CMYK 80,60,53,7	RGB 65,97,108

	CMYK 0,0,0,0	RGB 255,255,255
	CMYK 59,0,25,0	RGB 92,210,214
	CMYK 17,89,80,0	RGB 218,61,52
	CMYK 8,9,17,0	RGB 239,233,217

/82

3.3.3 图形重复组合

图形重复组合是指选取一个或多个相近的视觉元素，让视觉元素重复且有规律地排列或堆叠在一起，以构成新的视觉图形。重复组合的创意图形一般都具有聚焦的特点，同时也能实现强化的效果。如果视觉元素的排列方向是一致的，还会让图形具有视觉引导作用。

○ 思路赏析

插画中的人物聚集在广场，每个人物都体现了其职业特征，有歌手、行人、体操运动员和乐手等，呈现了一个热闹的场景。

○ 配色赏析

色彩丰富多样，有橙色、绿色、黄色、黑色等。近景、远景在配色上协调统一，虽然视觉元素较多且零碎，但色彩却给人平衡、协调的感觉。

	CMYK	RGB
	3,86,67,0	35,31,32
	68,4,51,0	70,188,153
	3,33,90,0	255,190,2

○ 设计思考

图形重复组合设计要避免混乱感，该作品涉及的视觉元素较多，但元素间的间距、配色把握得当，每个小场景都很有看点。

○ 同类赏析

◀一个个高尔夫球以堆叠的方式组合成一串葡萄，新构成的图形传达了部分高尔夫球手也是葡萄酒爱好者这一信息。

作品的主题是"无限面孔"，画面▶中的人物面孔间距相等，横向、纵向排列整齐划一，细看每个面孔，会发现人物在发型和面容上有一定的区别。

	CMYK		RGB
	13,21,46,0		233,208,151
	26,18,6,0		200,205,225
	3,2,0,0		250,250,255
	58,65,77,16		118,90,66

	CMYK		RGB
	12,14,88,0		242,218,22
	42,56,75,0		169,125,78
	74,64,55,10		83,90,98
	2,31,34,0		250,197,165

3.3.4 图形换置融合

图形换置融合是指以一个常规图形作为基础图形,对常规图形的某一部分进行置换融合,形成非常规的组合图形。

对图形进行置换融合时,要确保基础图形能够有效识别,比如将苹果的一部分置换为梨,要保证苹果的基本特征不变。

○ 思路赏析

可乐的外包装本不是手机,广告创意对可乐外包装的造型进行置换,组合成一个"手机可乐"图形,该广告的目的是推广手机应用。

○ 配色赏析

可乐、手机模型的颜色都与实体物品常见的色彩相近,能够让物体的辨识度更加精准,色彩之间的对比较弱,物体形状清晰可见。

	CMYK	RGB
	86,82,81,70	20,20,20
	56,96,77,38	102,28,43
	2,2,1,0	250,250,252

○ 设计思考

图形换置融合也属于一种同构手法,只不过换置融合通常只是改变基础图形的局部形状而不是材质,而异质同构可能改变基础图形的材质。

○ 同类赏析

◀ 身体被置换成了胸腹部内脏器官分布图,让人们看到了药效作用于身体的复杂性。该创意旨在强调鼻用喷雾剂比片剂药品更有效。

右图为冰淇淋营销海报。螺旋状的 ▶ 冰淇淋被替换成了著名雕像,雕像具备冰淇淋快要融化的特征,与蛋筒、吸管元素结合,让人能够感受到冰淇淋的美味。

	CMYK	RGB
	24,58,59,0	207,130,100
	0,84,41,0	248,70,106
	84,45,40,0	18,123,145
	23,57,90,0	210,132,23

	CMYK	RGB
	67,62,68,16	97,91,79
	33,43,64,0	189,152,100
	38,63,75,0	178,113,73
	9,8,6,0	236,234,237

3.3.5 负空间图形

负空间由两个空间组成，包括正空间和负空间，两个空间相互关联、无缝衔接，组成虚实结合的图形。负空间图形的色彩搭配通常比较简洁，色彩之间的反差对比让正负图形都能够被视觉感知。同时，还能在空间上创造出充满戏剧性的图形效果。图形图案被称为正形，衬托图案的背景常被称为负形。

○ **思路赏析**

正形和负形在空间上构成一个宠物狗的轮廓，正负空间互为你我，彼此共生，缺失任何一部分都会影响图形的结构。该创意旨在促进宠物的收养。

○ **配色赏析**

色彩以黑白两色为主，明暗之间有对比也有过渡，使人物表情也能在一定程度上被识别，白色的正形空间成为视觉中心。

	CMYK 93,88,89,80	RGB 1,1,1
	CMYK 0,0,0,0	RGB 255,255,255
	CMYK 57,56,64,4	RGB 130,113,93

○ **设计思考**

与传统广告相背离的表现方式也是逆向思维的一种创意设计手法。除此之外，文案内容也可以采取反向思路设计。

○ **同类赏析**

◀ 左右两侧的黑白背景与音乐符号互相建立空间图形，两侧的图形彼此依靠又互为对比，图形与背景空间能够很好地区分。

插图的设计巧妙地使用了负空间手法，红色背景作为负形在空间和色彩上都起到让图底关系明确的作用。人物仍采用负空间手法，通过黑白线条变形来创造图形。▶

	CMYK 85,82,79,67	RGB 25,23,24
	CMYK 0,0,0,0	RGB 0,0,0

	CMYK 4,88,78,0	RGB 241,60,51
	CMYK 0,0,0,0	RGB 255,255,255
	CMYK 93,88,87,79	RGB 1,1,3

3.3.6 异影图形

物体在光的照射下会产生影子，但影子会呈现出与本体不同的形状，这种图形就是异影图形。结合异影图形这一灵感，设计师可以在图形设计中对影子进行艺术化处理，通过本体与影子的对比来创造妙趣横生的图形。强烈的光影对比是异影图形的一大特点。

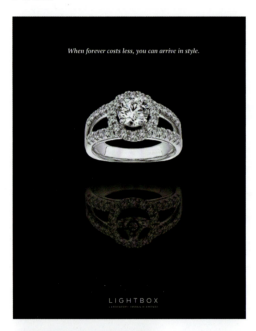

○ 思路赏析

钻戒的倒影与实体在形状上并不相同，该创意利用异影图形来表达培育钻石与天然钻石化学特性相同，但培育钻石费用更低，您可以负担得起。

○ 配色赏析

画面中有暗部，也有亮部，黑白之间相互衬托，营造出强烈的光影对比效果，主体和影子都被突出，钻石也显得耀眼夺目。

	CMYK	RGB
	93,88,89,80	0,0,0
	3,2,1,0	248,249,251
	71,63,60,14	89,89,89

○ 设计思考

异影图形的设计要把本体与影子之间的对比关系作为创意切入点，影子可以替换成与本体相似、相关或相对的物体。

○ 同类赏析

◀ 影子是与本体相似的酒杯，一杯盛有葡萄酒另一杯则没有，两者垂直摆放，体现主题"垂直品尝"，该创意主要强调葡萄酒年份之间的差异。

这是万圣节借势海报，板凳映衬的 ▶
影子呈现出幽灵形态，在视觉上营造了一种戏剧效果，这种将自家产品与节日主题结合的设计手法，可以提高受众对产品的关注度。

	CMYK	RGB
	92,87,88,79	1,3,2
	49,93,86,23	131,42,44
	1,0,0,0	253,253,253

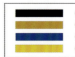

	CMYK	RGB
	94,93,54,51	21,26,48
	20,40,82,0	218,164,61
	92,68,7,0	0,88,170
	7,16,88,0	253,219,8

第 4 章

图文排版创意设计

学习目标

影响新媒体图文美观度的因素除了色彩、图形以外还有版式设计。版式设计决定着图文内容的布局结构，其影响着作品的最终呈现效果，是新媒体设计师必备的一项基本功，优秀的版式设计会在视觉上给人更良好的阅读体验。

赏析要点

解构版面视觉要素
图文排版三大关键点
对称式构图
引导线构图
九宫格构图
框架式构图
中轴布局，主次明了
少量文字，留白设计
倾斜编排，活力有趣

4.1 新媒体排版快速入门

　　排版是将图形、文字等视觉元素进行编排组合的过程。新媒体图文的排版方式是千变万化的，其视觉表现也可能千差万别。但不管图文内容和形式如何复杂多变，其基本的版面编排原理是相通的，最终都要让信息的传递变得更直观，给受众美观舒适的视觉体验。

4.1.1 解构版面视觉要素

在进行版面编排设计前,首先要对版面视觉元素进行梳理,明确各元素之间的主次关系,然后再进行版面设计。在排版设计中,可以将版面视觉元素归纳为点、线、面三大要素。

1. 点

点是最小的视觉元素,它在版面中一般起着点缀、强调的作用,多呈散点状分布,一个按钮、文字、图形都可以称之为点。下图是网页设计效果,画面中的圆形、橙色按钮、导航字母都可以被看作是"点"。

2. 线

线可以看作是由无数个点排列而成的,线可长可短,还可以通过曲折来构建图形轮廓,版面空间也可以由线进行区域划分。另外,线还具有方向指示、情感引导的作用。线可以通过疏密、长短、弯折等的变化,创造出不同的视觉效应,如运动、舒缓、自由、节奏等,下列插图中的线就起着分割版面、引导视线的作用。

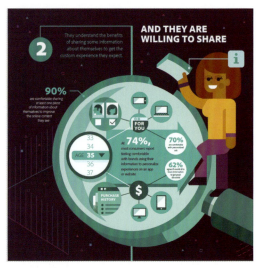

3. 面

面是在版面所占空间最大的视觉元素，可以把面看作是由无数个点、无数条线通过重复密集排列而形成的。面也可以很多变，有规则的面，也有不规则的面，它决定了图形的大小形状、色彩造型等形态。

点、线、面三者是互相影响、相辅相成的，互相协调配合才能构建版式的美观，让视觉美感传达完整。下图中的点、线、面在版式中的布局是有秩序、有组织的，彼此之间相互呼应，为版面创造了节奏和韵律。

4.1.2 图文排版三大关键点

在有限的版面空间内，如何将视觉元素有机排列组合，让人们在感观上产生美感，是图文排版的重要内容。具有美感的版面，一般需要具备以下三大关键点。

1. 空间具有层次感

点、线、面在版面中会构成一种空间关系，在空间的分布应具有层次感。层次感的建立取决于视觉元素位置、比例、疏密、色彩关系的编排。

- 位置上，可通过前后叠压、组合排列来建立空间层次。
- 比例上，通过面积、大小的控制，可产生远近空间层次。
- 疏密上，通过图文关系的疏密对比，可建立主次空间关系。
- 色彩上，色调之间的明暗、纯度等对比也可以产生层次感。

下图中的视觉元素间具有明显的前后关系，多层次的叠压在空间上形成了纵深感。标题文字与次要文字、主要图形和次要图形有明显的大小对比，让空间层次具有远近层次关系。图文间有疏有密，色彩对比丰富了空间层次。

2. 视线流动有方向

版面设计要让视线流动有明确的方向性，特别是一些长图设计，排版上更要具有视觉引导作用，让视线能跟随安排好的流程进行有序流动。版面设计中常用的视觉流程有水平视觉流程、垂直视觉流程、斜线视觉流程和重心视觉流程等。

下列左图使用了斜线视觉流程，引导用户视线折线移动。右图使用了垂直视觉流程和重心视觉流程，引导视线从上往下流动，视觉重心位于版面中心，能够吸引用户点击"关注并领取"按钮。

3. 流畅的阅读体验

优秀的图文排版会让繁杂的信息清晰直观，在视觉上给人流畅的阅读体验。清晰的图文排版是保证可读性的关键，如果排版混乱无序，会让读者无法高效读取信息。影响版面阅读体验的因素有很多，包括文本数量、对齐方式、留白间距等。进行版面设计时可对视觉元素归类分层，让空间布局主次分明，就不会给人凌乱散漫的感受。

下图的图文数量较多，但核心元素鲜明突出，相近的视觉元素被放在了一起，并用一定的留白来增强画面的呼吸感，主副标题有色彩和大小对比，对齐方式井然有序。因此，整个版面看起来清晰有条理。

4.1.3 版面设计的基本原则

好的版面设计会在遵循版式设计基本原则的基础上，融入个性化的设计理念，对图文进行艺术化编排。版面设计包括以下四大基本原则。

- **亲近原则**。是指将具有相关性的视觉元素统一为一组，让它们形成一个视觉单元，以避免版面看起来混乱无序。下列第一组图标在排列上并没有一定的规律性，短

时间内很难对同类图标进行区分；而第二组图标运用了亲近原则，让同类图标两两排列在一起，这样看起来就不会觉得散乱。

- ◆ **对齐原则**。是指让视觉元素的排列有一定的秩序，其作用是让版面看起来清晰整洁。对齐的方式可分为多种，如左对齐、右对齐、顶端对齐、居中对齐、斜向对齐和底部对齐等。

- ◆ **对比原则**。对比可以让某些视觉元素更加突出醒目，可分为大小对比、色彩对比、远近对比、形状对比、位置对比和粗细对比等。

- ◆ **统一原则**。在设计版面时，也需要让部分元素在视觉上融为一体，使画面看起来更加美观。统一的手法有色彩统一、粗细统一、形状统一、间距统一和格式统一等。

下列新媒体方形配图在版面设计上都遵循了亲近、对齐、对比和统一原则。图形和文字有字号大小和色彩上的对比，字体采用居中对齐方式，并且选用了统一的样式。具有相关性的视觉元素被亲密地排列在一起，如左图中的杯子、右图中的图标等。

4.2 版式设计基础构图方法

　　构图是版式设计的基础，它决定了视觉元素在版面中的空间布局关系。构图的方法有多种，包括对称式构图、九宫格构图、引导线构图和框架构图等，这些基础的构图方法都具有很强的实操性，熟练掌握这些构图方法可以为新媒体版式设计提供帮助和指导。

4.2.1 对称式构图

对称式构图很好理解，是指让画面以中轴线或点为轴心，呈左右、上下或斜向对称分布。在版式设计中，对称构图并不会严格要求视觉元素达到绝对的对称统一，一般只要求在形式上构成对称，这样更有助于设计表达。对称式构图给了我们一种平衡、呼应的版式设计思路，这种构图方式可以让画面具有稳定感。

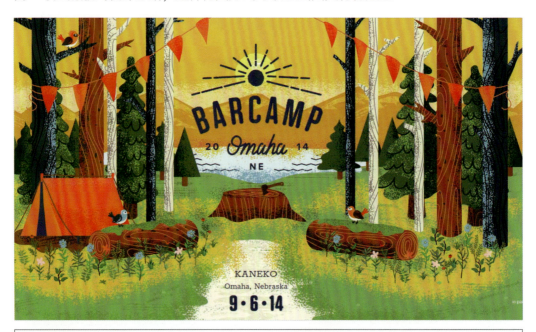

	CMYK 54,10,76,0	RGB 135,189,95		CMYK 2,78,85,0	RGB 244,91,39
	CMYK 11,23,89,0	RGB 242,204,17		CMYK 41,78,98,5	RGB 169,82,37

○ 思路赏析
会议活动网站的banner设计效果，该会议与"西装领带"式的会议有所不同，是一个学习分享式的平台，有着轻松的氛围，因此，用露营来体现"营地式"的会议特色。

○ 结构赏析
画面呈现出对称式构图的特点，树木、山峰、彩旗等都是对称结构，左右相互呼应，将文字信息放在对称轴中心，保持整体的对称结构，画面平衡稳定没有"一边倒"的感觉。

○ 配色赏析
配色大胆且富有活力，绿色、黄色、橙色的饱和度较高但明度稍低，所以并不会给人刺眼的视觉感受，色彩的分布自然和谐，也有一定的对比效果。

○ 设计思考
采用对称式构图时要找准中轴线，让左右视觉元素在色彩、影调或形状上有对称感，主体可以放在画面的中心位置，如本例中的文字信息，能牢牢锁定受众视线。

	CMYK 83,48,0,0	RGB 6,121,201
	CMYK 0,0,0,0	RGB 255,255,255
	CMYK 5,32,89,0	RGB 252,191,15

	CMYK 63,43,100,2	RGB 116,132,23
	CMYK 23,31,58,0	RGB 210,182,119
	CMYK 14,47,95,0	RGB 229,156,1
	CMYK 33,74,56,0	RGB 188,94,95

○ 同类赏析

这是"生活文化节"动态海报，人物、色彩等都具有动态效果，背景图形采用对称式构图方式，在对称中人物又有变化，为画面营造了生动感。

○ 同类赏析

这是为宣传香水产品而推出的游戏H5，界面为竖向对称式构图，游戏操作则在中轴线上进行，互动中能让人感受到美感，也能提高用户好感度。

○ 其他欣赏 ○ ○ 其他欣赏 ○ ○ 其他欣赏 ○

第 4 章　图文排版创意设计

4.2.2 引导线构图

引导线构图是利用线条来引导视线的一种构图方法，它充分利用了视觉动线，让人们的目光能跟随设定的路径自然移动。在生活中，常见的道路、栏杆、河流都是典型的引导线。引导线可以是直线，也可以是斜线或者曲线，当引导线朝一个中心点聚拢时，会产生很强的会聚作用，让视线落在会聚点上。

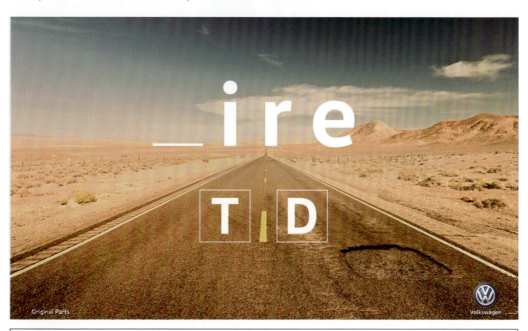

	CMYK 31,67,80,0	RGB 192,108,62		CMYK 11,28,42,0	RGB 234,197,152
	CMYK 74,52,44,0	RGB 82,115,130		CMYK 0,0,0,0	RGB 255,255,255

○ **思路赏析**

对汽车来说，小小的零部件足以影响汽车的运转，这就好比一个字母就可以改变单词的含义一样，该创意设计作品以隐喻的手法来说明选择原装零部件是有意义的。

○ **结构赏析**

公路扮演着两个角色，画面的分割线和引导线，将字母T和D进行区分，将人们的目光引向画面中心，文字信息用大号字体突出展示，引发人们思考。

○ **配色赏析**

背景是一个荒漠，因此，整体呈现出黄沙的色彩，字体选用纯白色，能够醒目突出。干净简洁的配色方式强化了文字的可读性，让浏览者更多地关注文字内容。

○ **设计思考**

会聚线是一种典型的引导线，其具有很强的视线引导效果，当画面中只有一个要突出的视觉主体时，不妨让多条线会于视觉主体中心，这样就可以自然地引出主体。

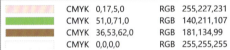

	CMYK 0,17,5,0	RGB 255,227,231
	CMYK 51,0,71,0	RGB 140,211,107
	CMYK 36,53,62,0	RGB 181,134,99
	CMYK 0,0,0,0	RGB 255,255,255

	CMYK 52,2,12,0	RGB 125,209,233
	CMYK 0,27,0,0	RGB 255,210,231
	CMYK 10,16,61,0	RGB 243,218,118
	CMYK 55,9,41,0	RGB 125,193,170

◯ 同类赏析 ▲

这个爆款推荐页面用曲线式设计来构图，消费者的目光走向会受曲线的影响，有方向地跟随移动，达到引导效果。

◯ 同类赏析 ▲

一个繁华的商业街C4D设计效果，道路就是很好的引导线，视线会跟随街道路线流动，街道两旁的景象也会自然落入眼中。

◯ 其他欣赏 ◯　　◯ 其他欣赏 ◯　　◯ 其他欣赏 ◯

第4章 图文排版创意设计

99/

4.2.3 九宫格构图

　　九宫格构图是指把画面横竖划分为9个格子，把视觉主体放在任意交叉点上。这种构图方式可以突出主体，让画面显得张弛有度。九宫格的横竖两条线还会把画面上下、左右分为三等分。在构图时，还可以利用这4条三分线来构图，把画面中具有线条属性的视觉元素放在三分线上，这种构图方式往往会让画面更具空间感。

	CMYK 82,76,76,56	RGB 37,39,38		CMYK 64,77,100,49	RGB 76,47,15
	CMYK 51,11,66,0	RGB 144,192,116		CMYK 3,3,1,0	RGB 248,248,250

○ 思路赏析

以2∶1的方式来分割版面空间，文字和产品各占一块区域，各区域分工明确，简洁直观的布局方式能更加鲜明地突出产品本身，传达文案信息。

○ 结构赏析

把视觉主体放在右三分线上，让视线落在产品身上，左侧为文字区域，用简洁的文案来推广产品，主体和客体彼此配合，在背景的衬托下也使主体更加鲜明突出。

○ 配色赏析

背景配色与产品包装配色保持一致，色彩上的一致性能够使画面和谐统一，黑色作为百搭的安全色，与绿色搭配整体色彩看起来沉稳舒适。

○ 设计思考

九宫格构图是符合人们视觉习惯的一种构图方式，构图时适当地偏移交叉点或三分线的位置并不会影响整体布局效果，但要保证主次关系明确。

	CMYK 100,95,54,18	RGB 3,41,88
	CMYK 100,88,38,3	RGB 12,58,115
	CMYK 14,12,14,0	RGB 225,223,217
	CMYK 87,44,100,6	RGB 7,117,41

	CMYK 11,29,28,0	RGB 232,195,177
	CMYK 86,84,84,73	RGB 19,19,13
	CMYK 1,0,0,0	RGB 252,255,255

○ 同类赏析 ▲

上三分线把画面分为两部分，产品与图形的结合创造了具有趣味性的共生图形，极简的构图方式加上有趣的图形很适合在新媒体上进行传播。

○ 同类赏析 ▲

采用九宫格左上单点构图，把人眼安排在了交叉点附近，简洁突出的构图方式既能表现人物情绪，也能给观看者留下深刻印象。

○ 其他欣赏 ○ ○ 其他欣赏 ○ ○ 其他欣赏 ○

第 4 章 图文排版创意设计

4.2.4 三角形构图

　　三角形构图就是让视觉元素以点成面构成一个三角形。根据三角形的形状来划分，三角形构图又可分为正三角形构图、倒三角形构图和斜三角形构图。正三角形会更具稳定平衡感，而倒三角形和斜三角形会更有动感。在版式设计中，有时还会运用多个三角形来构图，让画面平衡但不失灵动感。

	CMYK 4,4,5,0	RGB 247,246,244		CMYK 72,85,86,65	RGB 47,23,19
	CMYK 42,56,62,0	RGB 168,124,97		CMYK 19,99,100,0	RGB 216,16,16

○ **思路赏析**

手游正式上线前的预热网络广告，在设计上把手游独特的角色形象进行展示，提升了手游玩家对游戏的认知度，同时把正式开放日期作为宣传重点。

○ **结构赏析**

图形与文字共同构成一个正三角形，画面具有正三角形对称、稳定的特点，构图方式能够映衬游戏角色形象，给人坚固、安定的视觉感受。

○ **配色赏析**

背景选用了色感较轻的乳白色，图形和文字色彩显得深沉厚重，两者形成反差对比，明亮的白色让图形和文字显得格外醒目，也有助于营造一种正式感。

○ **设计思考**

当要在设计中营造平衡、稳定的感觉时，就可以采用正三角形构图，布局时把设计元素摆放成三角形形状，并让其产生高低差，元素间排列越紧密凝聚感会越强烈。

	CMYK 25,100,100,0	RGB 205,0,1
	CMYK 93,88,89,80	RGB 0,0,0
	CMYK 0,0,0,0	RGB 255,255,255

	CMYK 24,10,24,0	RGB 206,219,202
	CMYK 13,5,14,0	RGB 230,236,226
	CMYK 7,5,2,0	RGB 240,241,246
	CMYK 93,87,89,79	RGB 0,2,0

◎ 同类赏析

电影角色以高低错落的站位在画面中构成一个斜三角形，略微倾斜式的布局方式为画面增添了不平衡性，但又不失稳重感。

◎ 同类赏析

这是产品详情页的头图，产品的摆放以三点成面构成一个斜三角形，展示了产品的不同细节，背景用三角形来分割版面，整体构图灵活有动感。

◎ 其他欣赏 ◎ ◎ 其他欣赏 ◎ ◎ 其他欣赏 ◎

4.2.5 框架式构图

框架式构图是以框来取景的一种构图方式，这种构图方式可以把视线引向框架内的景物。框架可以有多种形状，如圆形、方形、菱形以及其他不规则形状。在版式设计中，还常常利用色块、光影来充当框架，把主体叠压在色块或光影上方，用色彩和明暗对比来衬托主体，同时也增强画面空间层次感。

| | CMYK 53,27,18,0 | RGB 133,169,195 | | CMYK 31,12,10,0 | RGB 189,211,224 |
| | CMYK 94,82,56,27 | RGB 28,54,79 | | CMYK 1,0,0,0 | RGB 253,254,255 |

○ 思路赏析
挑选了很符合母亲节氛围的图片作为设计元素，一对洋溢着灿烂笑容的母女成为画面的焦点，将网址放在画面左上角，用横线做强调，起到提醒点击的作用。

○ 结构赏析
矩形线条构建了一个框架，把人物的笑脸框进方框内，浏览者的注意力会很自然地被笑脸所吸引，简洁的背景也避免了画面主体被干扰，进一步突出了主体。

○ 配色赏析
偏向于冷调的配色，色彩属性统一协调，让视线更多地聚集于画面中的主体人物，白色的框线相比背景色更明亮，很好地充当了框架取景的作用。

○ 设计思考
采用框架式构图时要确保框内的景物有足够的吸引力，这样才能有效吸睛，如果框内的景物本身没有看点，那么就无法体现框架式构图的魅力。

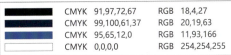

	CMYK 91,97,72,67	RGB 18,4,27
	CMYK 99,100,61,37	RGB 20,19,63
	CMYK 95,65,12,0	RGB 11,93,166
	CMYK 0,0,0,0	RGB 254,254,255

○ 同类赏析

用光影来作为框架，框架的形状让画面有了纵深感，主体被安排在亮部，明暗对比也让亮部成为焦点。

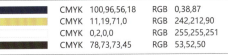

	CMYK 100,96,56,18	RGB 0,38,87
	CMYK 11,19,71,0	RGB 242,212,90
	CMYK 0,2,0,0	RGB 255,255,251
	CMYK 78,73,73,45	RGB 53,52,50

○ 同类赏析

巴士的窗户被设计成酒杯形状，并构成多个重复的框架，人物被安排在靠右的框架中，相比中规中矩的位置，该位置会让画面不那么呆板。

○ 其他欣赏

○ 其他欣赏

○ 其他欣赏

第4章 图文排版创意设计

105/

4.3 新媒体排版创意布局技巧

　　前面我们了解了一些基础的构图方法，这些构图方式都遵循一定的审美规律，能给人以舒适美观的视觉感受。在版式设计中，基础的构图方法也可以有诸多变化，灵活运用这些构图方法，再结合一些布局技巧来进行排版，可以增强版面的设计感，让版面设计更具创意。

4.3.1 中轴布局，主次明了

主次明了的版面总能让人一眼找到视觉重心，主题思想的传达往往也更清晰、直观。排版时可以将主要视觉元素沿中轴线居中进行排布，这种布局方式非常适合手机屏幕的展示，也不容易分散用户的注意力，是新媒体设计中比较流行的一种版面布局方式。

○ 思路赏析

用产品来展示笑脸，文案"MADE YOUR DAY"居中排列在图形下方，视觉重心始终集中在版面中心，让受众一眼就能感受到"笑脸"带来的快乐。

○ 配色赏析

文字和图形是经典的黑白灰配色，搭配蓝色的背景，显得沉稳干净，简练的配色能让浏览者专注于图文本身所传达的信息。

	CMYK 45,4,6,0	RGB 149,214,242
	CMYK 81,80,82,66	RGB 31,26,23
	CMYK 8,8,10,0	RGB 239,236,231

○ 设计思考

新媒体长图很适合采用中轴型布局方式，浏览者可以滑动向下查看更多内容，而不会分散注意力，但要保证图文上下排列条理清晰。

○ 同类赏析

◀ 主要图形、文字信息垂直居中进行排列，同时结合对称式构图方式，让辅助信息对称分布在中轴线两侧，用户只需从上往下滚动浏览内容即可。

右图是开屏广告，色块将版面进行▶区隔，图文由上往下有序排列，使信息的传递也具有秩序性，从品牌介绍到优势传递再到引导点击，能有效提高点击率。

	CMYK 2,35,67,0	RGB 253,188,94
	CMYK 3,11,43,0	RGB 255,233,163
	CMYK 0,74,92,0	RGB 255,100,2
	CMYK 0,0,0,0	RGB 255,255,255

	CMYK 0,96,72,0	RGB 255,0,53
	CMYK 3,15,7,0	RGB 248,228,229
	CMYK 9,67,44,0	RGB 235,117,116
	CMYK 69,54,9,0	RGB 100,118,181

4.3.2 少量文字，留白设计

过于花哨的图文有时会让人感到眼花缭乱，简洁大方的排版也可以抓人眼球，让版面设计具有高级感。让版面看起来简洁大方的排版技巧可以总结为8个字：少量文字，留白设计。留白留的是空间感，让视觉元素之间有一定的空间距离，反而更有助于信息传达，营造画面意境，少量的文字则可以减轻浏览者的阅读压力。

○ 思路赏析

这是营养保健品牌的复活节社交媒体借势海报，泡罩包装是一个个复活节彩蛋，留白发挥了重要的作用，让图形在背景的衬托下显得更加鲜明突出。

○ 配色赏析

配色方案遵循三色搭配规律，明亮的橙色调占据了画面绝大部分面积，低调的灰色削弱了与主色之间的对立感，色彩搭配轻松和谐。

	CMYK 3,52,92,0	RGB 248,151,10
	CMYK 18,13,11,0	RGB 217,218,220
	CMYK 88,49,94,13	RGB 13,104,60

○ 设计思考

留白设计并非指白色，纯粹的有彩色也能起到留白的作用，在主题图周围留有空白，这样就很容易让浏览者找到重点。

○ 同类赏析

◀ 左图是汽车品牌新媒体海报，背景为海边景色，简洁的文案和大量的留白给人留下无限的想象空间，三分法构图也突出了天空和大海的广阔。

没有复杂的图文和明艳的色彩，留 ▶ 白设计把图形和文字从背景中分离出来，富有趣味的同构图形足以成为视觉焦点，简约的排版方式也可以缓解浏览者的视觉疲劳感。

	CMYK 31,70,58,0	RGB 192,104,94
	CMYK 3,54,80,0	RGB 246,147,54
	CMYK 1,72,89,0	RGB 248,107,28
	CMYK 1,0,0,0	RGB 252,253,255

	CMYK 5,4,6,0	RGB 246,245,241
	CMYK 14,57,58,0	RGB 225,137,101
	CMYK 93,74,8,0	RGB 14,79,163
	CMYK 6,95,87,0	RGB 238,28,37

4.3.3 倾斜编排，活力有趣

倾斜的排版方式可以呈现不平衡感，适合用于突出画面的动感和活力。排版时可将视觉元素做斜向编排，让视线跟随斜线移动。采用倾斜式布局时，一般要让同类视觉主体保持同一倾斜角度，以确保版面斜中有序。10°～45°是比较常用的倾斜角度，这样的角度通常不会带来阅读障碍。

○ 思路赏析

斜线把版面一分为二，两部分有一定的统一性，又形成对比，相比规整的垂直编排方式，倾斜的排版更有动感，能体现出白天和黑夜的不同"冒险"。

○ 配色赏析

白天的色彩是温暖的橙色和红色，夜晚则是寒冷的蓝色和深灰色，色彩在斜切的画面中产生了冷暖碰撞，也突出了主题。

	CMYK 7,15,39,0	RGB 244,223,170
	CMYK 98,100,45,1	RGB 42,27,112
	CMYK 10,66,52,0	RGB 233,120,106

○ 设计思考

倾斜编排是避免画面呆板的一种排版手法，编排时可让视觉对象部分倾斜，也可以整体倾斜，如果想要强化倾斜特征，那么可以调大倾斜的角度。

○ 同类赏析

◀ 主要图形用打破常规的倾斜视角来布局，符合从左上到右下的视觉移动习惯，文字信息仍从上往下垂直编排，不会影响内容识读。

两部手机保持统一倾斜角度，为画▶面带来了不稳定的动感，对称的构图方式又呈现出一种整体性和秩序感，使版面在律动中又具备了一定的协调性。

	CMYK 74,59,0,0	RGB 89,109,220
	CMYK 0,39,8,0	RGB 255,185,203
	CMYK 56,0,18,0	RGB 94,222,234
	CMYK 0,0,0,0	RGB 255,255,255

	CMYK 52,20,26,0	RGB 134,181,189
	CMYK 39,12,21,0	RGB 169,203,205
	CMYK 5,3,10,0	RGB 246,246,236
	CMYK 84,68,57,18	RGB 55,77,90

4.3.4 灵活多变，错位排版

为了让版面看起来整洁协调，大多数情况下会以平行、对称的方式来进行排版，如果图文本身没有足够的吸引力，这样的编排方式会让版面显得过于普通和呆板。简单的错位排版可以解决这个问题，将图形或文字错落摆放，让其呈现出一种不对称性，版面就可以变得生动很多。

○ 思路赏析

融入搜索框、话题等能体现网络搜索的元素，把人们选择高等学院时所关注的问题进行解答，文字环绕排列在人物周围，带来了交错的视觉效果。

○ 配色赏析

橙色和紫色都是明亮具有朝气的色彩，两大色彩碰撞出强烈的对比效果，色彩之间的层次感很强，色相上的反差也会让文字格外突出。

	CMYK 4,27,79,0	RGB 254,201,61
	CMYK 75,86,0,0	RGB 111,34,190
	CMYK 0,0,0,0	RGB 255,255,255

○ 设计思考

错位排版仍要考虑内容的便于阅读性，特别是文字的分布，在打破常规的对齐方式时，应保证阅读的连贯性。

○ 同类赏析

◀ 文字以弧形和S形形态来排列，呈现出一种错位的韵律美，主要文字与次要文字有大小区分，丰富了文字的层次感。

字体与图形以叠加交错的方式进行 ▶ 排版，基础的几何图形制造了拼接效果，图形的线条色彩较轻，不会带来强烈的切割感，文字的错位排列也不会影响内容的识读。

	CMYK 97,100,60,19	RGB 37,19,81
	CMYK 0,0,0,0	RGB 255,255,255
	CMYK 3,48,75,0	RGB 248,161,68

	CMYK 51,0,24,0	RGB 98,244,231
	CMYK 22,24,35,0	RGB 210,194,168
	CMYK 0,0,0,0	RGB 254,254,254
	CMYK 93,88,89,80	RGB 0,0,0

4.3.5 区域划分，分割布局

针对图文内容较丰富的新媒体设计，可以采用分割布局手法，将有限的版面空间划分为多个几何区域，并在每个区域安排不同的图文内容。分割型布局的优势在于版面结构明确，即使图文信息非常丰富，也会让人觉得层次条理清晰，不会让信息表达显得凌乱。

○ **思路赏析**

庆祝妇女节的新媒体插图，版面切分规整均匀，每个几何框内都是一个女性人物插画，再把核心文案放在视觉重心位置。

○ **配色赏析**

整体配色丰富多彩，由于有区域的划分，所以色彩之间不会相互影响，每个人物插画都遵循基本的色彩搭配规律，主要色彩没有超过3种。

	CMYK 28,88,100,0	RGB 200,61,2
	CMYK 45,97,70,8	RGB 158,38,66
	CMYK 57,8,69,0	RGB 123,190,111

○ **设计思考**

版面分割的方式有多种，如网格分割、三角形分割、曲面分割、不规则分割等，信息图、插图、漫画、详情页的设计都适用于分割型排版方式。

○ **同类赏析**

▶版面的划分层次清晰，十大爆品被分别安排在上下两个矩形框内，两个矩形框没有采用横平竖直的分割思维，斜线分割更具创意。

先把版面从水平方向划分为两个区▶域，头图为主区域，横向展示成品图。详情区域为辅助区域，做网格分割，划分为4个方格，依次呈现美食制作过程。

	CMYK 39,13,39,0	RGB 171,200,169
	CMYK 21,87,18,0	RGB 213,62,135
	CMYK 0,0,0,0	RGB 255,255,255
	CMYK 34,100,100,1	RGB 187,9,31

	CMYK 8,6,6,0	RGB 238,238,238
	CMYK 42,95,59,2	RGB 169,45,81
	CMYK 30,76,78,0	RGB 194,91,63
	CMYK 16,39,55,0	RGB 223,172,119

4.3.6 均衡协调，满版布局

针对内容较多的图文，除了分割型布局外，还可以采用满版型布局。满版型布局是指让视觉元素充满整个版面，让画面看起来丰富饱满。运用满版型布局时，一般会让图片铺满整个版面空间，文案和点缀元素则均衡分布在版面中。在电影宣传海报、促销页面设计中常常可以看到满版布局的运用，这种布局方式具有很强的视觉张力。

◯ 思路赏析

该画面运用了很多代表颜值、才艺的设计元素，如口红、音响、潮男潮女等，没有过多的留白设计，充满整个版面的设计元素营造出生动的视觉效果。

◯ 配色赏析

配色与活动主题一样俏皮且充满活力，色彩的饱和度很高，以蓝色为基础基色，搭配橙色、红色、黄色等鲜艳的色彩，彰显出潮流个性的特点。

	CMYK 90,75,0,0	RGB 39,70,186
	CMYK 3,76,90,0	RGB 244,95,29
	CMYK 22,100,100,0	RGB 210,2,2

◯ 设计思考

采用版面布局时，为了保证图形和文字的正常识别，一般会将文字信息放在相对空白的区域，以叠压的方式进行编排。

◯ 同类赏析

◀ 这是服装品牌的圣诞节新媒体插画，图形撑满了整个版面空间，与活泼可爱的卡通形象一起传达出热闹、欢快的氛围。

背景是一张街道俯拍图，道路留出了部分空白区域，将文字斜向居中排列在道路上方，利用大小和色彩对比来设计文字层次，版面有很强的视觉冲击力。▶

	CMYK 66,0,44,0	RGB 50,207,176
	CMYK 0,83,38,0	RGB 255,75,111
	CMYK 4,18,73,0	RGB 255,218,81
	CMYK 40,65,52,0	RGB 173,109,107

	CMYK 63,47,44,0	RGB 113,128,133
	CMYK 6,1,5,0	RGB 243,249,247
	CMYK 0,95,85,0	RGB 252,20,33

流行趋势创意设计手法

学习目标

随着社会的发展，人们的审美认知开始发生变化，视觉传达设计同样需要适应这种变化。在新媒体环境下，设计的表现形式也要紧跟时代的发展特性。只有契合当下主流设计形态的作品才能更有效地吸引受众，赢得人们的关注和互动。

赏析要点

内容设计法则
图片运用法则
文案内容技巧
通用无衬线字体
增强文字立体感
改变文字的外形
简约扁平插画风格
卡通动画风格
炫彩渐变风格

5.1 新媒体风格设计法则

新媒体与人类生活的联系日益密切,当下的视觉传达设计也融合了新媒体的风格,在设计理念和表现形式上都有了更多的创新。在互联网上,那些高传播量的视觉设计作品都是契合新媒体载体和渠道特性的。那么,如何设计出符合新媒体风格的内容呢?首先要抓住新媒体图文的风格特点。

5.1.1 内容设计法则

新媒体是十分注重传播和互动的媒体。设计师在设计新媒体内容时，也要学会与受众对话，具体可从以下几方面提高新媒体设计的关注度。

1. 符合用户属性

人们对与自己有关的内容会给予更高的关注度，在新媒体内容设计上加入用户属性，可以吸引更多精准用户。用户属性可以是地域、身份、兴趣爱好、职业等，下列新媒体活动从用户的兴趣爱好、日常生活入手，强调了"美食"这一喜好，明确了定位人群。

2. 贴合话题场景

新媒体上的很多内容都是围绕热点话题来创建的，结合了热点话题的内容会自带流量属性，但内容本身也要贴合话题场景，如果只是单纯地借助话题，没有有价值的

内容做支撑，同样无法激发用户的浏览兴趣。下图是围绕"家居好物大赏"话题创建的内容，内容能够满足用户需求，"种草式"的呈现方式也可以提高用户的接受度。

3. 融合渠道特色

针对不同的新媒体平台，其内容设计也要融合渠道特色，如针对社交媒体的内容，可以加入社交互动功能，利用@、转发来引发社交传播；针对资讯平台的内容，可以突出内容的实用性，满足用户的主要需求。下列横幅融入新媒体的社交特性，文案能够刺激用户痛点得到点击和扫码。

5.1.2 图片运用法则

大多数新媒体设计都离不开图片的运用，部分手机海报、公众号封面首图、文章配图还会直接用一张图来作为视觉设计的主线。因此，掌握好图片运用的基本法则是很重要的，进行新媒体的图片选择具体要注意以下几点。

1. 图片清晰度

不管是静态图片还是动态影像，都要注重清晰度，一张好的新媒体图片必定是高清美观的，模糊的图片会极大地影响用户的视觉体验。在挑选新媒体图片时，首先就要选择高质量的清晰图片，从源头上确保图片的清晰度。

有时高清的图片上传到新媒体平台后，也会出现模糊的情况，这可能是新媒体后台的压缩算法导致的。那么，如何解决图片上传模糊的问题呢？可以尝试采用以下几种方法。

- ◆ 上传图片前登录新媒体后台了解图片支持的格式和大小，确保图片尺寸符合平台规则。

- ◆ 新媒体图片的主要格式有 PNG、JPG 和 GIF3 种，上传图片时可先选择上传为原始格式并进行预览，如果图片模糊则更改原始格式，再次上传后预览图片效果，这是通过改变图片格式来保持图片质量的有效方法。

- ◆ 对于高像素的图片，如果图片尺寸过大，也可以在保证美观度的前提下适当调低图片的分辨率，或者使用智能压缩工具进行图片的压缩，确保图片尺寸符合平台要求后再进行上传。

2. 主题统一

新媒体图片要围绕主题去设计，确保内容主题与图片能够匹配。以主题为"学历提升"的手机海报为例，可以围绕"教学""提高"此类关键词去选择图片素材，以让图片很好地体现"学历提升"这一主题。

除此之外，还要考虑图片风格，小清新图片与怀旧复古风所传达的意境是有所不同的，好的图片设计应能确保图文表达一致，没有违和感。

下图是以"读书"为主题的新媒体海报，从图中可以看出，设计师都选择了以"书本"作为素材，图片与文字能够协调搭配。

3. 从用途出发

图片运用还要遵循从用途出发的法则，图片用途不同，设计思路也会不同。以社交媒体为例，按用途可分为多种类型。

- 营销配图。以营销推广为目的。

- 状态配图。以心情分享、交流互动为主。

- 账号背景配图。账号包装、补充介绍账号、深化粉丝对账号的认知。

- 文章配图。提高文章的可读性，补充说明内容。

- 封面配图。促进点击，点明内容主题。

- 内容长图。把复杂的内容用简洁明了的图片进行呈现。

从上述内容可以看出，仅仅是社交媒体，图片的用途也是不同的。以美化分享为目的的新媒体配图，可以选择一张有寓意的图片；起说明解释作用的图片则要在图中加入一定的文字描述。

5.1.3 图文设计法则

新媒体设计大多以图文搭配为主，好的图文设计能给浏览者留下深刻印象，让用户主动分享转发。新媒体风格的图文设计要把握以下法则。

- **美观的排版**。有好的内容和素材，没有好的排版也会让传播效果大打折扣。在新媒体上，优质的内容也需要包装，这个包装就是版式设计。设计师需要通过优质的排版让图文内容符合新媒体语境，赏心悦目的版面是新媒体传播所需要的。

- **"年轻化"腔调**。新媒体是紧跟网络潮流的媒体，基于新媒体平台的图文设计也要学会"赶时髦"，用年轻化的方式方法来设计图文。在新媒体上流行的表情包、极简风设计、艺术插画、3D元素、条漫等都可以运用在图文设计中。

- **图为主，文为辅**。除了以内容为主的长文章外，大多数新媒体图文都会以图片为主，文案为辅，用图片来营造视觉冲击力，用内容来吸引用户。下列是漫画风格的新媒体图文，图文结合紧密，内容具有新媒体特征。

5.2 文案内容设计

　　虽说大多数新媒体设计是以文案作为辅助设计手段，但其重要性是不容忽视的，文案起着带动情绪、打造品牌、提示引导、解释说明等作用。好的文案可以大大提高新媒体图文的传播速度，促成用户转化。新媒体文案不同于传统的文章写作，其内容设计要具有新媒体风格特色。

5.2.1 新媒体文案特点

新媒体文案的主要阅读场景是互联网，这使得新媒体文案也具有互联网的某些特点，总的来看，新媒体文案具有以下特点。

1. 短小精悍，直观易读

互联网用户的阅读习惯大多是碎片化的，这使得冗长的文案并不适合在新媒体上进行传播。短小精悍、直观易读是新媒体文案的主要特点，让用户能快速接收有价值的信息。下列左图核心文案为"Superhero（超级英雄）"，右图文案为"Never drink alone（不要一个人喝酒）"都具有简洁直观、短小精悍的特点。

2. 贴合热点，有时效性

前面我们讲过新媒体设计要具有热点思维，这一思维会直观地体现在文案设计上，大多数新媒体文案都具有很强的热点属性。虽然热点会带来流量，但是热点本身

也具有一定的时效性，当热度消退后，文案的传播力也会减弱。下列文案都结合了"妇女节"新媒体热点，时效性可见很短。

3. 功能性强，平实亲切

新媒体文案都具有一定的功能作用，网页提示文案主要起着提醒的作用，而详情页文案则具有向消费者传达产品优势的功能。在语言表述上，新媒体文案通常很接地气，而网民也普遍喜爱平实亲切的文案。

下面左图为青少年保护功能提示文案，简单概括了该功能的主要作用；右图为产品详情页文案，用口语化的表述方式来说明产品优势。

5.2.2 文案内容技巧

文案既可以成为加分项，也可能是减分项，新媒体文案的设计应确保发挥正向的作用。在撰写文案时，可以采用以下技巧提高文案的关注度。

1. 突出话题性

若图文设计结合了某一话题，那么可以在文案设计中突出话题性，用话题去吸引用户。下列新媒体文章标题直接将话题带入其中，借助话题热度来提高点击率。

2. 展示核心内容

对于篇幅较短的营销类广告文案、产品文案来说，内容要直击主要信息，让文案精练简洁，体现核心品牌价值。但要注意避免将营销文案写成生硬的广告语，让营销文案不像广告可以大大提高用户的接受度，具体可采用以下技巧来撰写营销文案。

- ◆ **体验型文案**。以分享个人体验、经验的方式来撰写文案，如"200元搞定秋冬装""为什么下巴经常长痘""我私藏的小众家居好物"，等等。

- ◆ **优势型文案**。直接点出产品卖点，让消费者认识到产品价值，如"强健肌肤屏障""杀灭细菌，呵护宝宝健康"，等等。

- ◆ **利益型文案**。在文案中突出给予用户的好处，如"99元任选3件""满199减100""福利最后2天"，等等。

- ◆ **痛点型文案**。挖掘用户痛点，并让文案直击用户痛点。痛点是指用户未被满足的某些需求，并且这一需求是急需解决的，包括生理、安全、情感等方面的需求，"告别脱毛反复""这种病你中招了吗""科学实用长高全攻略，让孩子轻松拥有大长腿"就是典型的痛点文案。

3. 借助辅助元素

撰写新媒体文案时，还可以借助关键词、数字和引导语来提高用户对新媒体内容的关注度，强化新媒体的互动性。

- **借助关键词**。关键词可以是网络热词、用户可能搜索的词汇、内容领域标签词等，植入这些词汇不仅利于用户搜索，还可以定位精准人群。

- **借助数字**。相比文字和字母，人们对数字会更加敏感。在文案中加入数字更能吸引用户的注意力。下列新媒体横幅图片就利用了数字来吸引注意力，拼团价被突出呈现。

- **借助引导语**。引导语是指能够引导用户操作、互动的语句，引导可以分为分步引导、提示引导和说明引导等。下列新媒体左图文案采用了提示的方式来引导用户点击图片，右图采用分布教学的方式引导用户扫码。

5.3 网络流行字体设计

在图文设计过程中,当图片与文案进行组合搭配时,就需要考虑文案的视觉表达性。文案的视觉表达性可通过字体设计来呈现,将文字经过艺术化处理后,也能吸引用户的眼球,赋予作品独特的美感。在新媒体上,可以结合网络流行趋势来进行文案视觉设计。

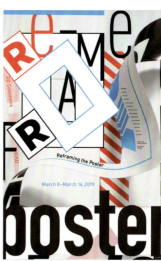

5.3.1 通用无衬线字体

无衬线字体是指没有衬线的字体，其字形线条统一机械，尾部没有额外的装饰性笔画。相比看起来正式严肃的衬线体，无衬线体可以给人一种轻松简明的视觉感受，在小屏幕下也易于识读，这也使无衬线体成为新媒体上流行的通用字体。中文中的黑体、西文中的Gill Sans都是无衬线字体。

○ 思路赏析

设计的基调为简约科技风，字体同样选择了清爽且具有科技感的无衬线体，图文之间的间距把握恰当，内容层级明确，关键信息用大号文字突出。

○ 配色赏析

色彩搭配简约但不简单，并不是非黑即白，而是呈现出从深黑到浅灰的渐变，产品的光感也通过黑白灰配色来营造。

	CMYK		RGB	
	90,86,86,77		7,7,7	
	54,45,43,0		134,134,134	
	5,4,5,0		245,245,243	

○ 设计思考

极简是很多科技企业常用的设计方式，配色通常选用饱和度较低的色彩，用渐变来增加层次，文字用无衬线体，少文案+多留白很容易营造大气质感。

○ 同类赏析

◂ 这是纯文字的新媒体海报，选用了具有现代化风格的无衬线体，文字排版简约精致，简洁的色彩搭配使文案内容干净易读。

文案内容较多，用大小字号对比来 ▸
突出主题，主要文字用简约的无衬线字体来保证内容的易读性，即使在复杂的背景下字体也可以自然显现，文案排版具有很强的设计感。

	CMYK		RGB	
	4,26,79,0		50,207,176	
	94,79,0,0		10,0,228	
	0,0,0,0		255,255,255	
	9,0,50,0		249,255,150	

	CMYK		RGB	
	79,82,82,67		34,23,21	
	34,27,26,0		180,180,180	
	0,0,0,0		255,255,255	
	5,55,93,0		244,144,7	

5.3.2 增加文字立体感

将文字立体化也是字体设计的一大趋势，不管是网页设计，还是海报设计，都可以看到立体字的身影，如酷炫的彩色立体字、逼真的金属立体字等。立体文字具有很强的艺术性，它能让文字以具象化的三维效果进行呈现。在设计上，立体文字可以有很多创意性的表现形式，提升设计的整体质感。

○ 思路赏析

字体设计运用了肌理素材，打造出了复古的划痕纹理效果，立体感用投影来强化，文字色彩风格与背景素材搭配协调，具有"寻宝探秘"的神秘感。

○ 配色赏析

色调泛黄是复古风格的主要特点，色彩搭配使用了典雅红、卡其色、棕色等典型复古色，整体来说突出了画面年代感。

	CMYK 59,84,100,46	RGB 88,40,2
	CMYK 32,44,72,0	RGB 192,151,85
	CMYK 48,100,100,21	RGB 139,9,11

○ 设计思考

斑驳是打造字体复古效果的一种有效方法。左图的字体设计就具有斑驳质感，藏宝图、宝箱等复古元素的运用也强化了寻宝探索的气氛。

○ 同类赏析

◀ 文字是金属质感的3D立体字，光亮效果与汽车风格特点相呼应，倾斜的角度和破碎飘散的效果带来了很强的运动感。

网站设计运用了大量的立体文字，▶ 主副文字的立体感强度不同，以此来区分文字层级，字体颜色多彩丰富，与图形元素相互补充配合，形成一个整体。

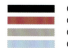

	CMYK 91,85,76,67	RGB 13,20,26
	CMYK 26,81,49,0	RGB 202,79,100
	CMYK 35,27,29,0	RGB 178,179,174
	CMYK 34,11,4,0	RGB 180,212,237

	CMYK 52,16,0,0	RGB 124,192,255
	CMYK 3,31,57,0	RGB 252,195,118
	CMYK 0,73,69,0	RGB 252,104,68
	CMYK 18,97,73,0	RGB 217,28,60

第5章 流行趋势创意设计手法

5.3.3 改变文字的外形

　　改变文字的外形是创意字体的一种设计手法，由于改变了正常文字局部或整体的形状，因此这种文字也常被称为变形文字。

　　变形的手法有多种，如扭曲、替换、连笔、重构和拉伸等，变形后的文字能够引发浏览者很多有趣的联想，增强文案的视觉传达效果。

○ 思路赏析

该画面仅变换了部分文字的外形，确保了文案的易读性。"出行生活节"采用连笔变形法，"花"用局部替换法，在视觉上增强了文字的艺术感染力。

○ 配色赏析

主色调是企业常用的蓝色，既然是"樱花季"那就用樱花的色彩做点缀，既贴合文案，也具有装饰版面的效果。

	CMYK 82,53,0,0	RGB 0,118,254
	CMYK 8,43,7,0	RGB 237,171,198
	CMYK 0,91,85,0	RGB 255,41,31

○ 设计思考

在不影响文字辨识度的前提下，想要增强文字的视觉表达性，对字体进行部分变形处理是一个好方法，变形后不影响视觉美感，文字仍然清晰易读。

○ 同类赏析

插图的主题为"比萨世界"，26个英文字母的部分笔画被蘑菇、芝士等图形元素所替换，字体与比萨饼连接成为整体。

文案"goals turn me on"是由管道设备同构而成的，这一设备能代表企业的产品与服务，字母的变形处理将企业产品与文案有机结合起来，很好地传达了设计主题。

	CMYK 13,49,0,0	RGB 245,154,224
	CMYK 92,100,57,40	RGB 37,25,61
	CMYK 8,20,89,0	RGB 250,212,3
	CMYK 82,71,0,0	RGB 67,79,215

	CMYK 62,35,14,0	RGB 110,152,194
	CMYK 46,56,70,1	RGB 158,122,86
	CMYK 32,24,1,0	RGB 185,191,227

5.3.4 添加描边效果

在新媒体设计中，如果想突出某些文字，但又不想让其过于抢眼，描边就是一种比较好的方法。描边字没有3D立体文字厚重，却有加粗效果，因此同样具有突出并营造立体感的作用。在纯色背景下，如果觉得版面看起来呆板单调，也可以用描边来装饰文字。

○ 思路赏析

这是一个活动弹窗，弹窗背景是透明色，用细描边就可以在突出文字的同时修饰字体，较小的文字没有使用描边效果，可以保证文字笔画看起来更清晰。

○ 配色赏析

4~5月是万物生长的季节，这个季节万物欣欣向荣，充满活力，色彩的搭配也体现了这一特点，大量的暖色调被用在设计中，从色彩上释放出一定的活力。

	CMYK 5,44,4,0	RGB 242,171,202
	CMYK 12,15,86,0	RGB 243,218,37
	CMYK 26,83,63,0	RGB 203,74,80

○ 设计思考

描边并不适合所有字号的文字，小尺寸文字会比常规文字辨认起来更加困难，添加描边后会增加阅读难度，所以一般只对标题文字添加描边增强效果。

○ 同类赏析

◀顶部标题文字添加了描边效果，描边轮廓与文字形成色彩对比，让画面看起来更加炫酷，文字内容也得到有效凸显。

视觉元素和配色都比较丰富，因此▶用描边来强化文字，在描边的基础上添加投影，可以增强文字的立体感，描边后的文字在复杂的背景下也容易辨别。

	CMYK 53,44,42,0	RGB 137,137,137
	CMYK 74,33,0,0	RGB 25,154,252
	CMYK 92,88,88,79	RGB 2,1,0
	CMYK 15,74,47,0	RGB 224,99,107

	CMYK 70,27,0,0	RGB 43,164,255
	CMYK 0,85,36,0	RGB 255,67,112
	CMYK 100,99,52,3	RGB 0,24,115
	CMYK 71,4,22,0	RGB 0,190,213

5.3.5 混搭风字体应用

混搭是时尚界常用的一种设计风格,这一风格也可以运用到字体设计中。字体上的混搭是指在一部作品中使用不同风格的字体。混搭可以让文字设计有更多的自由性,但混搭并不是指将多个字体胡乱搭配,字体的交叉搭配也要突出重点,注重层次感及和谐性。

○ 思路赏析

标题字体古色古香,字形化圆为方变弧为直,有隶书的韵味,标题风格与活动主题相对应,活动详情用无衬线字体,结构清晰,可读性高。

○ 配色赏析

运用了中国风传统色来进行色彩搭配,天空是月白色,山体借用了青绿山水画的配色手法,字体则是活泼的朱红色。

	CMYK 44,2,7,0	RGB 152,216,241
	CMYK 0,67,79,0	RGB 251,120,50
	CMYK 73,32,13,0	RGB 210,2,2

○ 设计思考

新媒体设计可以根据主题和文案来选择字体风格,当要表达酷炫时,可以用有棱有角的字体,当要表达柔和、温暖时,可以用边角圆滑的字体。

○ 同类赏析

◀左图使用了不同的字体,文字排版遵循亲密性原则,将同类字体就近放在一起,减少了视觉混乱感,让文案在空间上形成清晰的结构。

足球俱乐部队名与比赛时间内容所▶用字体有所不同,队名字体刚柔相济,赛事时间简单易读,文字排版并没有使用复杂的技法,只是让两种字体分别横竖排列,拉开间距。

	CMYK 5,48,89,0	RGB 246,158,25
	CMYK 5,40,48,0	RGB 248,176,58
	CMYK 93,88,89,80	RGB 0,0,0
	CMYK 0,3,5,0	RGB 255,250,244

	CMYK 52,76,62,8	RGB 139,80,84
	CMYK 15,18,50,0	RGB 230,211,145
	CMYK 78,47,69,5	RGB 67,116,95
	CMYK 56,50,67,2	RGB 134,125,94

5.3.6 多样风格手写体

手写字体是一种具有书写特点的字体，其形态各异、风格多样，设计师可以根据设计需求来选择不同风格的手写字体。如要传达严肃端庄的氛围可以选择工整典雅的手写体，要传达轻快活泼的情感可以选择笔画流畅秀美的手写体。在设计中运用手写体时要注意字形识别的问题，过于个性化的手写体可能会让浏览者难以辨别。

○ 思路赏析

插图设计围绕"#childhoodweek"为主题，呈现了儿童玩游戏的画面，少量的文案使用了活泼可爱风格的手写体，与作品创意搭配恰当。

○ 配色赏析

配色方案体现了童年色彩，用红、蓝、黄三原色来进行色彩搭配，色彩饱和度较高但明度较低，色感柔和轻松，不会太过刺眼生硬。

	CMYK 32,97,81,1	RGB 242,171,202
	CMYK 57,16,8,0	RGB 114,186,226
	CMYK 2,30,70,0	RGB 255,197,86

○ 设计思考

在运用手写体时首先要考虑字形与设计主题及风格是否搭配，其次再考虑色彩、间距等影响视觉效果的要素。

○ 同类赏析

▶ 标题文字使用了手写体，字体笔画连贯优美，在不影响内容可读性的情况下，大大提升了作品的视觉效果，给人灵动亲切的视觉感受。

右图中的手写字体文案兼具营销和 ▶ 装饰的作用，字体偏涂鸦风格，能拉近与浏览者之间的距离，增强画面的趣味性，笔画之间的粗细对比则强化了字体的设计感。

	CMYK 88,54,57,7	RGB 20,103,107
	CMYK 6,54,81,0	RGB 241,146,54
	CMYK 11,97,92,0	RGB 229,19,32
	CMYK 11,5,57,0	RGB 244,237,133

	CMYK 92,89,0,0	RGB 47,40,169
	CMYK 5,8,40,0	RGB 252,237,172
	CMYK 0,69,66,0	RGB 254,115,76
	CMYK 0,0,0,0	RGB 255,255,255

新媒体创意设计

5.4 刷屏级风格视觉设计

在新媒体上可以看到很多风格迥异的设计作品，这些作品将主题与创意设计有机结合，在内容和表现形式上都很契合新媒体时代的需求。从设计风格来看，那些高传播量的新媒体设计都很贴近当下的视觉设计趋势，本章就一起来看看刷屏级的新媒体设计的风格特点。

5.4.1 简约扁平插画风格

近年来,扁平风格的插画越来越多地应用到新媒体设计中,包括海报、H5设计、UI界面设计。扁平风格的插画简约唯美,也能让图形具有视觉层次和纵深感,可以满足创意设计的需要。扁平插画没有复杂的特效效果,对网页端和手机端都很友好,在各类新媒体设备上都具有良好的表现。

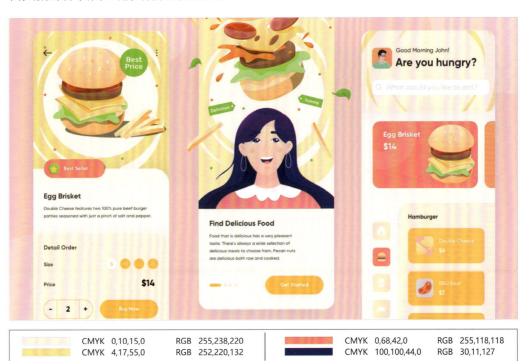

| | CMYK 0,10,15,0 | RGB 255,238,220 | | CMYK 0,68,42,0 | RGB 255,118,118 |
| | CMYK 4,17,55,0 | RGB 252,220,132 | | CMYK 100,100,44,0 | RGB 30,11,127 |

○ 思路赏析

这个美食类移动应用程序的界面设计具备扁平插画最基本的特征,简单的元素和色彩构成直观的界面布局,在小尺寸的手机屏幕下也能呈现清晰的视觉层次。

○ 配色赏析

色彩丰富有对比是扁平插画的一个显著特点。本作品配色鲜亮且对比明显,选用了适合展现美食的配色方案,橙色、红色、浅黄都是激起食欲的色彩。

○ 设计思考

优秀的扁平插画应具有清晰的画面细节,图形间的结构关系也应明确,本作品做到了构图有序,颜色有变化对比,这才让界面空间具备良好的视觉可观性。

新媒体创意设计

	CMYK 87,82,31,0	RGB 62,69,127
	CMYK 26,71,20,0	RGB 203,103,148
	CMYK 7,7,62,0	RGB 252,236,117
	CMYK 0,0,0,0	RGB 255,255,255

	CMYK 64,68,45,0	RGB 82,19,46
	CMYK 73,17,7,0	RGB 13,174,229
	CMYK 71,2,88,0	RGB 61,184,77
	CMYK 3,47,58,0	RGB 248,163,106

○ 同类赏析 ▲

H5的设计是扁平插画风格，扁平化的设计让交互界面能快速响应，界面功能直观有序，提高了H5的易用性。

○ 同类赏析 ▲

插画的主题是"肌肉团队"，图形元素的边线干净利落，在扁平的基础上添加了一定的颗粒感，增加了画面的光影细节。

○ 其他欣赏 ○ ○ 其他欣赏 ○ ○ 其他欣赏 ○

5.4.2 卡通动画风格

新媒体可以将静态的图像变成动态的影像，这为卡通动画的发展奠定了技术基础。当下很多新媒体短视频、动图、H5设计都以卡通动画形式进行呈现，很多品牌也以卡通形象作为企业IP进行内容输出。一些夸张的表情和高难度的动作，真人实现起来是很困难的，用动画的形式输出就会简单很多。另外，动画还可以把不具备人格特征的事物拟人化，让内容更具有故事性和趣味性。

	CMYK 3,31,4,0	RGB 247,200,218		CMYK 63,8,7,0	RGB 78,193,237
	CMYK 4,77,7,0	RGB 222,91,159		CMYK 8,79,69,0	RGB 235,88,70

○ **思路赏析**

这是一则定格动画的一帧画面，拍摄对象是手工制作的木制卡通形象，不同的多帧图像通过连续播放，让静态的拍摄对象活了起来。

○ **配色赏析**

配色与著名的动漫角色形象保持一致，具有"萌"的特点，粉色、翠绿色、淡蓝色都是很温馨的色彩，视觉上不会感到有压力。

○ **设计思考**

定格动画是一种特殊的动画形式，其制作手法是将静止的动画道具逐帧拍摄下来，剪辑后再进行连续播放，道具选择和脚本构思是制作定格动画前需要重点考量的。

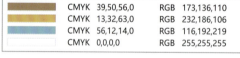

	CMYK 39,50,56,0	RGB 173,136,110
	CMYK 13,32,63,0	RGB 232,186,106
	CMYK 56,12,14,0	RGB 116,192,219
	CMYK 0,0,0,0	RGB 255,255,255

	CMYK 0,0,0,0	RGB 255,255,255
	CMYK 2,16,47,0	RGB 255,225,152
	CMYK 0,59,11,0	RGB 255,141,175
	CMYK 3,12,13,0	RGB 249,233,221

○ 同类赏析

以幽默的动画短视频形式来科普蚯蚓知识。将视觉与听觉结合起来,能提高知识内容的接受度和传播效果。

○ 同类赏析

这是卡通动画风格的H5,进入界面后可以观看多段小动物送礼的动画短片,短片的最后才是产品宣传,有趣的故事能给人留下深刻印象。

○ 其他欣赏 ○　　　○ 其他欣赏 ○　　　○ 其他欣赏 ○

5.4.3 摄影实拍风格

一张有吸引力的照片+简洁有力的文案/企业logo，就可以设计出有意境、让人印象深刻的新媒体配图。当然，设计师也可以在基础图像上添加额外的视觉元素，如装饰元素、分界线等。以摄影实拍图片为主体素材创作的新媒体配图，可以给人真实的感受，如果照片本身具有寓意，还可以大大提升作品的故事感。

| | CMYK 77,53,78,14 | RGB 72,102,74 | | CMYK 85,64,46,4 | RGB 51,93,118 |
| | CMYK 58,26,33,0 | RGB 122,149,160 | | CMYK 0,0,0,0 | RGB 255,255,255 |

○ **思路赏析**

上图是皮革男士箱包购物网站的banner图设计效果，主图将背包的款式、材质、设计风格真实呈现，再用文案体现产品卖点。

○ **配色赏析**

为了充分表现背包的材质，让画面呈现光影偏柔和的暗调，以突出背包的外形以及皮革质感，同时也避免强烈的反光导致偏色。

○ **设计思考**

选择摄影图片作为背景素材时，图片风格会影响设计的整体格调，一个网页或者一篇文章中最好使用色调统一的摄影图片，多张图片可通过后期调色来让色调风格统一。

	CMYK 78,73,77,49	RGB 50,49,44
	CMYK 19,27,23,0	RGB 214,193,188
	CMYK 57,38,100,0	RGB 133,144,16
	CMYK 1,3,1,0	RGB 253,249,250

	CMYK 54,13,7,0	RGB 121,193,231
	CMYK 82,64,78,37	RGB 48,68,56
	CMYK 74,6,49,0	RGB 2,180,158
	CMYK 7,2,75,0	RGB 255,244,77

○ 同类赏析

该配图主要是为了强调汽车配有1500W组合插座可随时随地供电。实拍的摄影图片和简洁的文案都强调了这一优势。

○ 同类赏析

将风景摄影图片与插图素材进行结合，用优美的景色来吸引有旅游出行需求的消费者，辅以各种低价优惠策略来促进转化。

○ 其他欣赏 ○　　　　　○ 其他欣赏 ○　　　　　○ 其他欣赏 ○

5.4.4 炫彩渐变风格

炫彩渐变是新媒体设计用色的一大趋势，其主要特点是梦幻色系+颜色渐变。所谓梦幻色系一般是由明亮的色彩搭配而成的，色彩上的渐变可以是单色渐变，也可以是双色或多色渐变。炫彩渐变可以赋予画面色彩流动感，在新媒体静态或动态设计中都可以运用。

| | CMYK 84,82,0,0 | RGB 79,38,207 | | CMYK 87,70,0,0 | RGB 45,61,255 |
| | CMYK 22,95,26,0 | RGB 211,23,118 | | CMYK 0,95,55,0 | RGB 252,17,78 |

○ 思路赏析

将流行的霓虹灯渐变应用在界面设计中，用大胆而独特的配色来吸引用户，背景的渐变除了具有装饰作用外，还具有突出导航栏的作用。

○ 配色赏析

应用界面采用冷暖色相渐变效果，两大色彩过渡平滑自然，色彩亮丽惹眼。背景并不是浅色渐变效果，这让白色文字也能突出，按钮色彩与背景形成对比，以便用户点击。

○ 设计思考

渐变的手法有多种，如半透明渐变、双色渐变、网格渐变和梯度渐变等，不管如何渐变都要注意色彩过渡区域是否均匀，若过渡区域色彩浑浊，就会大大影响渐变的美观度。

新媒体创意设计

	CMYK 44,0,43,0	RGB 156,227,174
	CMYK 4,35,33,0	RGB 246,188,163
	CMYK 97,87,60,38	RGB 15,41,65
	CMYK 60,7,37,0	RGB 106,193,180

	CMYK 9,14,0,0	RGB 239,228,255
	CMYK 81,89,0,0	RGB 85,50,159
	CMYK 15,59,5,0	RGB 224,135,182
	CMYK 47,53,0,0	RGB 156,131,198

○ 同类赏析

这个响应式网站的首屏是一幅动态画面，海鸥、海水和大猩猩都具有动态效果，配色为绿粉和蓝绿渐变色，半透明效果使画面极具通透感。

○ 同类赏析

手机后盖和屏幕使用了梯度渐变配色手法，在淡紫色背景的衬托下呈现出流光般的梦幻紫调，配色很好地体现了产品特色。

○ 其他欣赏　　　　○ 其他欣赏　　　　○ 其他欣赏

/140

第 6 章

提升设计对粉丝的吸引力

学习目标

随着各大新媒体平台用户量的增长,新媒体领域的竞争也日益激烈。新媒体渠道的竞争态势也给设计带来了更多挑战,设计师需要持续输出更有差异化的创意作品才能吸引各平台用户,提升新媒体渠道的生命力,保持粉丝黏性。

赏析要点

为设计增加立体感
为设计增加层次感
为设计增加趣味感
如何寻找热点
借势电商活动节奏
借势热门话题
加入转发分享诱因
用二维码引导扫码
在线制图工具

6.1 赋予作品设计感

　　在新媒体上,那些优秀的设计作品都有一定的设计特色,能快速抓住浏览者的眼球。面对不同应用场景的新媒体设计,设计师也可以在设计作品中加入一些具有特色的设计元素,让作品更具设计感。提升作品设计感的方法有多种,如强化结构层次、制造趣味性、加入交互功能等。

6.1.1 为设计增加立体感

既然立体化设计是新媒体设计的流行趋势，那么设计师也可以将3D元素运用到字体、图形、动画以及交互设计上。3D设计之所以备受青睐，主要在于3D给人的视觉体验更真实，在动态设计上有更出色的表现，有以假乱真的效果。3D设计还可以与互动式的虚拟现实技术相结合，给人如身临其境般的视听体验。

| | CMYK 56,70,0,0 | RGB 166,87,221 | | CMYK 10,13,82,0 | RGB 247,222,53 |
| | CMYK 24,47,94,0 | RGB 210,150,27 | | CMYK 2,1,0,0 | RGB 250,252,255 |

○ **思路赏析**

这是证券投资公司宣传片结尾部分的画面，该宣传片的角色形象是一个购物车，以3D动画的形式展示了现代弹出式商店的购物过程，内容和表现形式生动逼真，能唤起观者的想象。

○ **配色赏析**

紫色代表着华贵和辉煌，金色则是财富的象征，设计师将这两种色彩运用到动画设计中，能给浏览者营造一种投资回报丰厚的视觉感受。

○ **设计思考**

3D动画结合了三维和动态效果，在设计时需要把握好内容的节奏，构图和色彩的搭配也会影响动画效果。本作品的内容生动有趣，配色适合主题风格，能给浏览者留下深刻印象。

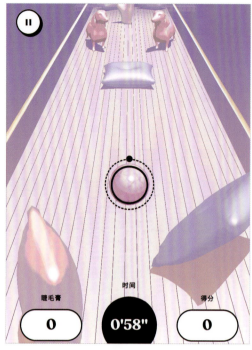

	CMYK 5,19,0,0	RGB 254,221,255
	CMYK 45,56,0,0	RGB 163,126,192
	CMYK 93,88,89,80	RGB 0,0,0
	CMYK 0,0,0,0	RGB 255,255,255

○ 同类赏析 ▲

将H5小游戏与产品宣传相结合，通过有趣的休闲小游戏来做品牌推广。游戏操作简单易上手，场景和交互元素都是3D立体化的。

	CMYK 55,100,100,47	RGB 93,1,6
	CMYK 25,99,60,0	RGB 204,19,76
	CMYK 21,42,70,0	RGB 215,163,88
	CMYK 4,0,4,0	RGB 248,254,250

○ 同类赏析 ▲

海报的设计大量运用了3D立体素材，歌唱、口红、鞋包、购物车等视觉元素充分体现了"#letsgetliving"这一话题。

○ 其他欣赏 ○　　　○ 其他欣赏 ○　　　○ 其他欣赏 ○

6.1.2 为设计增加层次感

新媒体设计要注重版面层次结构的安排，层次清晰、结构明朗的设计会让画面浏览起来更加直观整洁。划分版面区域、区分文字层级、运用分割线和元素穿插等都可以使版面更有层次秩序。网页和用户界面的设计则会更多地通过色彩、布局来规划导航栏、栏目以及正文内容等，正确的层次结构可以有效地避免导航栏混乱，给用户更良好的交互体验。

○ **思路赏析**
MOJO酒吧网站的一级页面用框架把页面划分为5个窗口，每个窗口分别展示不同营业地的酒吧，鼠标滑停在对应区域后，背景会翻转变化，并且能点击进入二级页面。

○ **配色赏析**
主要色彩为红蓝两色，高饱和度的色相对比具有很强的视觉冲击力，这种撞色搭配加上动态效果，在视觉和交互体验上给人一种高级感。

○ **结构赏析**
网页有清晰的层次架构，多个窗口并排排列，构成从左往右式的图表布局方式，超简洁的导航方式让网站极具独特个性，主干信息直观明了。

○ **设计思考**
交互类的新媒体设计都更注重用户体验，本作品的网页布局一目了然，借助图表和动态效果来传达信息，浏览者可以快速抓住网站内容并进行点击操作。

新媒体创意设计

	CMYK 34,0,22,0	RGB 181,227,214
	CMYK 30,6,59,0	RGB 198,219,132
	CMYK 70,58,0,0	RGB 107,113,239
	CMYK 0,0,0,0	RGB 255,255,255

	CMYK 15,26,14,0	RGB 224,199,205
	CMYK 4,4,0,0	RGB 247,246,252
	CMYK 49,67,67,5	RGB 150,99,82
	CMYK 10,28,15,0	RGB 234,198,202

○ 同类赏析

这是电商活动页的部分内容，该活动页由头图、领券版块、今日大放价和限时钜惠三大模块构成，信息排序有层次结构，能够引导消费行为。

○ 同类赏析

文字、主体、装饰元素相互穿插排版，丰富了画面的层次感，让浏览者能够感受到元素之间的交互关系。

○ 其他欣赏 ○ ○ 其他欣赏 ○ ○ 其他欣赏 ○

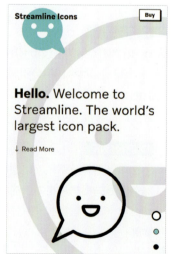

6.1.3 为设计增加互动感

有互动感的新媒体设计可以在用户之间搭建起沟通交流的桥梁，让用户的注意力更集中。在新媒体上，我们所进行的点击、滑动、涂抹等操作都是一种互动行为。

从互动的形式来看，新媒体的互动手法有多种，如投票、抽奖、点赞、转发、问答、扫码和游戏等，这样的互动有利于提高粉丝量，强化粉丝黏性。

| | CMYK 89,80,77,63 | RGB 18,29,31 | | CMYK 19,23,36,0 | RGB 217,199,167 |
| | CMYK 37,28,42,0 | RGB 177,176,150 | | CMYK 1,1,1,0 | RGB 252,252,252 |

◯ 思路赏析

互动设计的主题为"点亮虚拟圣诞树"，人们可在圣诞节期间进入互动页面点亮黑暗，点亮黑暗并非毫无意义，圣诞树上每亮一盏灯光，其公司将提供一份爱心捐赠。

◯ 配色赏析

互动营造了点亮灯光的效果，用黑色背景来打造黑暗的环境，微弱的灯光照耀在黑暗之中，装饰成一颗圣诞树。

◯ 设计思考

有意义的互动设计更能调动人们参与的积极性，本作品的互动能够提供捐赠，对用户来说这是在做公益活动，因此能得到人们的广泛参与。

	CMYK 63,19,41,0	RGB 101,171,161
	CMYK 4,31,19,0	RGB 245,196,192
	CMYK 28,11,6,0	RGB 196,216,233
	CMYK 86,81,4,0	RGB 63,68,159

◯ 同类赏析 ▲

主题为"99个怦然心动的瞬间"的创意H5，结合了滑动、点击等互动操作，互动形式能让人回忆过往的美好瞬间，配色温馨浪漫。

	CMYK 59,17,32,0	RGB 114,179,181
	CMYK 6,23,89,0	RGB 253,208,1
	CMYK 53,26,0,0	RGB 131,174,227
	CMYK 0,0,0,0	RGB 255,255,255

◯ 同类赏析 ▲

把APP下载按钮设计在页面中，并用醒目的橙色来突出，提示文案"点击下载"可以引导用户下载APP。

◯ 其他欣赏 ◯ ◯ 其他欣赏 ◯ ◯ 其他欣赏 ◯

6.1.4 为设计增加趣味感

新媒体也是人们进行休闲娱乐的平台，基于这一特性，富有趣味性的作品更能吸引人们的关注。从内容到互动设计上，都可以融入趣味元素，让作品形态更有吸引力。趣味性设计可以植入在不同方面，如轻松有趣的文案语调、新颖的情景体验、创意的图形设计、耳目一新的互动形式等。

	CMYK 56,80,0,0	RGB 163,63,193		CMYK 14,81,0,0	RGB 233,74,168
	CMYK 32,98,55,0	RGB 192,28,83		CMYK 16,84,69,0	RGB 221,74,70

○ **思路赏析**

主题为"游戏之夜，共赴奇幻之旅"的活动预告页面，以直播形式来开展活动，活动形式紧跟新媒体潮流并具有趣味性，文案和图形能让人联想到充满趣味的奇幻故事。

○ **结构赏析**

文案以中心对称的方式编排在页面中，图形半环绕式地布局在文案两侧，呈现出一种包围之感，图形元素左右分布均匀，不会影响版面重心。

○ **配色赏析**

紫色是充满神秘感的色彩，活动页面以紫色作为主色调，让画面散发出一种梦幻氛围，少量的黄色和绿色分散在画面中，有突出主题色，装饰画面的效果。

○ **设计思考**

本作品结合当下流行的设计风格和活动形式，视觉形态将趣味性和互动性融合在一起，能给人新鲜感和娱乐感，体现了与时俱进的新媒体特性。

	CMYK 56,53,48,0	RGB 132,122,121
	CMYK 0,77,63,0	RGB 252,92,78
	CMYK 75,64,53,8	RGB 84,92,103
	CMYK 8,27,38,0	RGB 239,200,161

	CMYK 78,91,64,47	RGB 56,31,51
	CMYK 7,42,86,0	RGB 243,169,40
	CMYK 100,97,30,0	RGB 2,0,154
	CMYK 1,0,1,0	RGB 253,255,254

○ 同类赏析

把缠成一团的有线耳机用3D插画进行呈现，形象地传达了解开耳机线的痛苦，图形设计颇有趣味，从反面说明了无线耳机的优势。

○ 同类赏析

创意策略结合了万圣节恶作剧和照片滤镜，在万圣节期间人们可以使用品牌提供的专用滤镜拍摄照片、视频并进行分享，互动形式充满乐趣。

○ 其他欣赏 ○　　　○ 其他欣赏 ○　　　○ 其他欣赏 ○

6.2 紧跟热点的设计

新媒体既是热点的诞生地,也是热点的发酵地,很多社会事件以及信息资讯都是在新媒体平台上产生并得到传播,再逐渐成为大众热议的话题。新媒体的属性要求新媒体设计也要紧跟热点,结合热点的设计具有一定的流量基础,更能吸引互联网用户的注意力。

6.2.1 如何寻找热点

新媒体上每天都会产生很多热点，设计师要懂得寻找与设计主题相关的热点，具体可从以下渠道来寻找。

- ◆ **热点日历**。很多热点都与节日有关，节日类热点也是比较好运用的一类热点题材，可通过热点日历来选择。

- ◆ **热点工具**。部分网站会提供热点工具来帮助新媒体人了解热点。通过这些工具可以查看各大新媒体平台的热点榜单。以今日热榜（https://tophub.today/）网站为例，在网站上可以查看微博、知乎、抖音等平台的热点。下图所示为热点日历和今日热榜界面。

- ◆ **社交平台**。很多实时聚焦的热点都会在社交平台成为热议话题，设计师可结合社交媒体热点榜单来寻找合适的热点。

- ◆ **指数工具**。利用第三方平台提供的指数工具也可以找到合适的热点题材，如微信指数、百度指数和头条指数等，下图所示为今日头条指数排行榜。

6.2.2 借势通用节日

通用节日是新媒体人必借的一个热点,这些节日与人们的生活息息相关,是品牌可以趁势宣传的好时机。借势通用节日要抓住节日的特点,将能代表节日的元素融入其中,如端午节——粽子,五一节——旅游、出行,中秋节——月饼、团圆等,这样可以让节日主题更加突出,让浏览者快速准确地联想到对应的节日。

○ **思路赏析**

国庆和中秋双节同庆,插图和文案也体现了两个节日的特点,将国与家联系起来,欢度国庆节的同时喜迎中秋。

○ **配色赏析**

以中秋节的天空为背景,深紫色的夜幕、金色的圆月、橙色孔明灯……色彩喜庆表达了美好祝愿。

	CMYK 99,100,44,0	RGB 39,21,120
	CMYK 0,96,73,0	RGB 255,1,51
	CMYK 3,36,91,0	RGB 253,184,1
	CMYK 5,11,58,0	RGB 254,231,127

○ **设计思考**

设计借势海报要确保图文切合主题。设计时,可以抓住几个节日关键词,然后以这几个关键词为切入点进行海报设计。

○ **同类赏析**

◀ 设计中结合了五一节热点标签,如出行、休息,把适合新媒体互动的"云出游"作为活动主题,内容设计紧贴热点也能引发互动。

结合母亲节设计的营销动图,圆形▶图片容器里的商品会连续变换,素材元素的组合体现了母亲节主题,文案"妈妈有我 不辛苦"暗示了这些商品可以给妈妈提供帮助。

	CMYK 69,44,1,0	RGB 93,136,205
	CMYK 4,23,40,0	RGB 248,210,161
	CMYK 69,5,59,0	RGB 67,185,137
	CMYK 16,70,97,0	RGB 222,106,19

	CMYK 7,45,8,0	RGB 239,169,196
	CMYK 67,68,63,18	RGB 96,81,80
	CMYK 19,85,75,0	RGB 215,71,61
	CMYK 72,54,0,0	RGB 88,117,207

6.2.3 借势电商活动节奏

电商组织开展的营销活动对消费者具有很强的吸引力。现如今，一些大型的电商活动已成为购物狂欢节，如"双十一""6·18""黑色星期五"等。在电商活动期间，新媒体人也可以借助这波购物浪潮来进行品牌曝光，以促进产品销售。"买买买"是电商活动的主要特点，借势文案和图形的设计都可以体现这一属性。

○ 思路赏析

用"买一送一""倒计时1天"来传递"双十一"的促销活动信息，整体设计风格具有动感，营造出紧张刺激的活动氛围。

○ 配色赏析

画面色彩缤纷充满了欢乐气氛，紫色、黄色、橙色都是能刺激消费者购物欲望的色彩。

	CMYK	RGB
	8,37,31,0	238,182,165
	86,93,14,0	73,49,137
	7,13,87,0	254,225,1
	33,87,99,1	188,65,34

○ 设计思考

突出优惠力度是电商活动借势海报的一个设计切入点，运用一些具有动感的视觉元素，更能烘托狂欢的氛围。

○ 同类赏析

营销推广结合了"黑色星期五"这一固定的大型电子商务节，用大容量的塑料编织袋来体现活动力度，寓意着"全部打包"。

背景用了"爱心"图形，以体现"宠粉"这一主题，主标题占据较大的视觉空间，直观醒目。配色清新淡雅，让人感觉很舒爽，有一种亲切感。

	CMYK	RGB
	84,80,79,66	26,26,26
	96,78,9,0	2,72,157
	8,2,86,0	255,242,0
	0,0,0,0	255,255,255

	CMYK	RGB
	60,22,0,0	101,175,236
	6,62,2,0	242,131,182
	9,31,75,0	243,190,75
	0,0,0,0	255,255,255

6.2.4 借势二十四节气

除了传统节日外,二十四节气也可以用于借势宣传。针对二十四节气进行宣传海报设计,要通过素材元素和文案来突出节气特点,如春分的标志性元素有燕子、柳树、桃花等,主体色彩一般为绿色和粉色。在设计节气借势宣传海报时,应弱化营销宣传的色彩,文案可以选择节气诗句或者能突出节气氛围的短语。

○ 思路赏析

处暑意味着炎热的夏天即将结束,图形素材营造出清凉的视觉感受,文案借用了节气诗词,表明了酷热的夏天即将结束的含义。

○ 配色赏析

青色和绿色给人凉爽的视觉感受,粉色和橙色作为暖色形成色彩对比。

	CMYK	RGB
	38,0,17,0	161,243,237
	56,0,73,0	120,208,104
	0,40,19,0	252,182,184
	78,35,23,0	38,142,181

○ 设计思考

运用能代表处暑节气的标志性植物,色调的搭配也结合了处暑的特点,图形、色彩和文案都突出了节气氛围。

○ 同类赏析

文案突出了节气特性,把版面一分为二,用均分的黑夜和白天来体现"昼夜等长"概念,企业标志则分别位于黑夜和白天两个区域。

大面积的天空留白正好用于布局文案,节气名突出醒目,让浏览者一眼就能知道这是"立夏"节气海报,图文搭配简练、清新,用大量的冷色来表现清爽感。

	CMYK	RGB
	29,11,19,0	194,213,209
	98,95,63,51	14,24,49
	4,21,80,0	255,212,57
	56,79,100,36	104,54,3

	CMYK	RGB
	33,7,0,0	180,220,255
	65,33,100,0	109,147,0
	0,1,2,0	254,253,251
	5,22,89,0	255,210,0

6.2.5 借势热门话题

蹭热门话题是新媒体营销的常用方式，借势热门话题不仅可以增强品牌的传播影响力，还能拉近与新媒体用户之间的距离。借势热门话题要注意一些禁忌，一是慎借负面消极的话题，借势的话题一般要以积极正向的话题为主；二是话题要与品牌有一定关联，只有话题与品牌建立起了关联关系，才能让借势营销发挥效用。

○ 思路赏析

将应用具有的AR识图功能与热门话题"人类首张黑洞照片"结合，热点与品牌结合巧妙，也具有一定的互动乐趣。

○ 配色赏析

选用了黑洞照片作为素材，强烈的色彩对比让视觉重心足够聚焦。

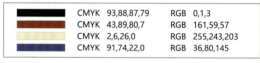

	CMYK	RGB
	93,88,87,79	0,1,3
	43,89,80,7	161,59,57
	2,6,26,0	255,243,203
	91,74,22,0	36,80,145

○ 设计思考

本作品的借势角度紧贴热门话题，在产品和热门话题之间找到了一个连接点，能够加深用户对产品功能的认识。

○ 同类赏析

◀ 话题为"这就是中国风"的新媒体活动长图，话题活动结合了"中国风"这一热点，长图的设计则融合了具有中国风特色的元素。

结合"球迷送绿植给金牌球星" ▶ 这一热点，文案"Housewarming gift for champions（冠军乔迁礼物）"与热点结合，同时也营销了自家产品。

	CMYK	RGB
	3,9,40,0	255,237,171
	1,75,68,0	247,99,71
	0,64,91,0	255,125,0
	78,22,52,0	14,156,142

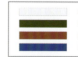

	CMYK	RGB
	3,2,1,0	249,249,251
	78,51,100,21	64,94,40
	42,76,78,4	167,87,64
	92,68,13,0	0,88,162

6.3 提高互动的营销设计

新媒体是具有极强互动性的平台，新媒体设计也可以融入这一互动特性。在信息传播上，新媒体的互动性让每一个人都可以成为信息的参与者，人们可以根据个人喜好参与交流互动。设计师可以根据营销宣传的需要，在设计中加入不同的互动功能，如分享功能、点击功能和扫码功能等。

6.3.1 加入转发分享诱因

转发是扩大新媒体影响力,并由此形成"病毒式"传播的一种重要用户行为,不管是社交媒体、电商网店还是短视频平台,都需要依靠转发来吸粉、涨粉,获取更多流量。设计师可以在新媒体设计中添加转发诱因,引导用户去分享传播。常见的转发诱因有活动引导、情感共鸣和福利刺激等。

○ 思路赏析

网店页面加入了分享领券功能,分享后可获得专属优惠券,被分享的好友也可获得优惠券。活动中加入了裂变因素,就能够留住老客户,增加新客户。

○ 配色赏析

红色调是电商常用的色彩,这个分享领券页面以红色作为主色,具有刺激购物的作用。

	CMYK 2,88,59,0	RGB 244,61,79
	CMYK 1,10,20,0	RGB 255,237,211
	CMYK 0,15,7,0	RGB 255,231,231
	CMYK 0,0,0,0	RGB 255,255,255

○ 设计思考

要让用户主动分享,就要给他们一个转发的理由。在分享中还可以运用裂变玩法,让分享活动吸引更多目标用户。

○ 同类赏析

活动形式为关注并带"天选之紫"话题转发内容,丰厚的福利能够刺激粉丝的转发热情,增强营销活动的转化效果。

右图是小程序分享页面,一键分享按钮被突出呈现,并用点击图标做引导提示,背景文案则说明了"知识好礼"的内容,能让用户感受到音频课的实用性。

	CMYK 71,75,0,0	RGB 124,72,219
	CMYK 9,48,0,0	RGB 246,161,216
	CMYK 4,11,57,0	RGB 255,231,130
	CMYK 93,88,89,80	RGB 0,0,0

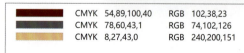

	CMYK 54,89,100,40	RGB 102,38,23
	CMYK 78,60,43,1	RGB 74,102,126
	CMYK 8,27,43,0	RGB 240,200,151

6.3.2 让用户主动创造内容

让用户主动创造内容也是新媒体的一种营销方式。引导粉丝创造内容不仅可以提升用户的归属感,强化粉丝黏性,还可以获得更多有价值的内容,为内容设计提供灵感。要让用户更多地参与内容创作活动,还需要给予一定的福利刺激,如置顶、奖金、流量和奖品等奖励。

○ 思路赏析

活动内容是带话题#随手拍#发布任一原创图文,福利包括现金红包、明星互动和流量资源等,活动福利有足够吸引力,能够激励用户创建优质内容。

○ 配色赏析

主题活动与拍摄春日有关,色彩的搭配能让人感受到浓浓的春日气息。

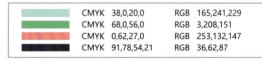

	CMYK	RGB
	38,0,20,0	165,241,229
	68,0,56,0	3,208,151
	0,62,27,0	253,132,147
	91,78,54,21	36,62,87

○ 设计思考

针对不同群体的内容创作活动,其活动门槛和内容要求应有所不同。针对普通用户,创作门槛应尽量易操作;针对优质创作者,则可提高创作难度。

○ 同类赏析

创作活动针对的是新晋红人,奖励形式选择了对新晋红人有足够吸引力的热门流量扶持,入围要求转赞评≥10,有一定的门槛。

这是社交媒体短视频创作活动页面,内容发布需带上#视频制作人出道计划#和主题赛道话题词。活动群体针对的是优质视频创作者,因此内容要求会更高。

CMYK	RGB		CMYK	RGB
3,9,40,0	255,237,171		88,84,84,74	13,13,13
1,75,68,0	247,99,71		62,14,14,0	96,185,217
0,64,91,0	255,125,0		6,84,37,0	240,71,211
78,22,52,0	14,156,142		3,24,65,0	255,209,103

6.3.3 用二维码引导扫码

二维码是新媒体的一种营销媒介，通过二维码可以引导用户关注购物、下载等页面。用二维码做营销推广，扫码是很关键的一步，可以在二维码旁用提示文案引导扫码。提示文案表明扫描二维码可以获得什么，如红包、优惠券、趣味游戏、有价值的内容等。

○ 思路赏析

课程内容是"云养猫"防骗指南，用养猫人和猫来体现这一主题，提示文案具有一定的悬念性，能够激发人们的观赏兴趣。

○ 配色赏析

画面应用双色调对比色配色手法，蓝色和橙色形成冷暖碰撞，色彩效果抢眼吸睛。

	CMYK 81,54,0,0	RGB 25,117,252
	CMYK 1,74,92,0	RGB 247,101,15
	CMYK 0,0,0,0	RGB 255,255,255

○ 设计思考

二维码提示文案可以直白简单，也可以有趣活泼，具体可以根据内容来设计，但同一页面提示文案的语言风格应保持一致。

○ 同类赏析

◀ 个性测试类H5分享海报，提示文案有趣新颖，以具有悬念性的话题做引导，体现了H5测试的主要内容。

图形设计和提示文案都直白简单，用"分大奖"这一福利来让用户行动，同时简单地说明了扫码方式，既说清楚了扫码福利，又注释说明了活动参与方式。 ▶

	CMYK 100,100,61,47	RGB 11,20,53
	CMYK 71,28,33,0	RGB 76,155,170
	CMYK 12,13,17,0	RGB 230,222,211
	CMYK 6,21,58,0	RGB 249,212,123

	CMYK 64,4,0,0	RGB 59,198,253
	CMYK 55,0,68,0	RGB 114,223,118
	CMYK 6,8,63,0	RGB 254,235,114
	CMYK 0,55,82,0	RGB 255,147,46

6.4 轻量化新媒体设计工具

实用的设计工具对新媒体人会非常有帮助，新媒体设计涉及的范围比较广泛，针对不同的新媒体设计，选择的设计工具会有所不同。大多数新媒体人比较常用的设计工具有海报工具、H5工具和视频工具等，这些轻量化的工具可以帮助新媒体人提升工作效率。

6.4.1 在线制图工具

新媒体配图、长图文、手机海报的设计都需要运用制图工具，大体量的图文设计一般要使用专业的设计软件，如Photoshop、Illustrator等工具。轻量化的图文设计则可以使用简单的在线制图工具，这些工具具有操作简单、出图快等特点。

1. 创客贴

创客贴（https://www.chuangkit.com）是一款极简的在线设计平台，支持手机海报、长图海报、封面首图和动态引导关注等在线设计功能。平台提供了很多适合新媒体的设计模板，简单地替换图片、文字就可以快速创建出新媒体图文。下图所示为网站首页，可根据设计场景选择模板。

2. 图怪兽

图怪兽（https://818ps.com/）是图文在线编辑器，编辑器中提供了海量的新媒体设计模板，涉及教育培训、数码家电、美妆美容等行业。在新媒体行业模板页面中，图怪兽会根据热点来推荐适合的模板。此外，还按场景对模板进行分类，包括直播推广、直播预告、日签问候和关注二维码等类型。明确的分类便于新媒体人精准定位合适的模板，快速完成图文制作。下图所示为新媒体行业模板页面。

6.4.2 视频编辑工具

高质量的视频制作需要使用专业的视频编辑软件，而对于简单的短视频剪辑制作，则可以使用轻而易"剪"的手机或桌面剪辑软件，这些软件简单好用，操作便捷，能快速高效地剪辑短视频。

1. 剪映

剪映是一款功能高效的视频编辑工具，支持桌面端和移动端。剪映有多轨剪辑、曲线变速、蒙版和语音识别等功能，同时提供了大量的音频、特效和滤镜等素材，可以满足短视频剪辑的各种需求。下图为剪映移动端剪辑页面。

2.VUE Vlog

VUE Vlog是一款视频拍摄和编辑应用程序,用户可以使用VUE Vlog进行视频的拍摄、剪辑以及发布操作。VUE Vlog提供的剪辑功能简单易用,素材库中提供了多样化的滤镜、转场、边框和字体等素材。下图所示为应用程序剪辑页面。

3. 爱剪辑

爱剪辑(http://www.ijianji.com/)是一款功能强大、操作简单的电脑端视频剪辑软件,具有文字特效、视频调色、叠加贴图和去水印等功能。同时提供了丰富的特效素材,能帮助用户制作更加炫酷的视频。下图为爱剪辑特效中心界面。

6.4.3 H5制作工具

H5是新媒体常用的互动工具，营销活动、趣味游戏和产品宣传等都可以通过H5来实现。目前，市场上有很多在线H5编辑器，可以实现零代码快速制作创意H5。

1. 易企秀

易企秀（https://store.eqxiu.com/）是在线H5制作平台，提供翻页H5、互动类H5和问卷表单的制作。易企秀上提供的模板种类很丰富，包括邀请函、促销、招聘、企业宣传和节日营销等，部分模板需要开通会员后才能使用。下图所示为母亲节H5模板页面。

2. 人人秀

人人秀（https://rrx.cn）是一站式互动营销服务平台，提供H5、互动营销玩法的在线制作，包括答题、投票、裂变营销和拼团等玩法。人人秀提供的编辑器操作简单，只需通过拖、拉、拽等步骤就能完成营销互动页面的制作，方法与制作PPT类似。

使用人人秀进行H5制作时，可按用途、行业、功能、节日和风格来筛选模板。下图所示为模板商店页面。

3.MAKA

MAKA（https://www.maka.im/）是在线平面设计平台，提供H5、手机海报、GIF动图和竖版视频等设计的在线制作功能。H5模板可分为翻页H5和长页H5两种，有商务、科技、复古、文艺及手绘等多种风格选择，下图所示为长页H5模板页面。

第 7 章

新媒体创意设计赏析

学习目标

数字化技术的不断发展极大地丰富了视觉设计的呈现方式，新媒体传播内容的设计也有了更多的创新实践，创意作品不断蓬勃涌现。本章将以生活娱乐、美容健身、数码家电等行业为例，来看看不同应用场景下的新媒体设计作品。

赏析要点

服饰箱包类
家居家纺类
美食动画视频设计
美妆护肤类
健身训练类
美妆在线互动体验设计类
家用电器类
家电营销长图设计类
在线服务类

7.1 生活娱乐新媒体设计

服饰箱包、家居家纺和餐饮美食等都是与人们日常生活息息相关的。因此，行业之间的竞争也比较激烈，在电商、短视频和社交媒体平台都需要用有吸引力的设计作品去促进用户转化，树立品牌形象。生活娱乐类产品可以针对不同平台，以不同的内容和互动形式进行新媒体营销。

7.1.1 服饰箱包类

对服饰箱包类消费者来说，影响购买决策的主要因素包括产品功能、材质、款式和价格。要通过图文展示让消费者产生购买意向和行为，在视觉营销上就必须突出商品的特征和风格。为了方便消费者进行商品选购，还可以加入人机交互功能，便于消费者随时收藏或加购。

| CMYK 81,40,1,0 | RGB 2,134,209 | CMYK 0,0,0,0 | RGB 255,255,255 |
| CMYK 17,34,85,0 | RGB 226,178,50 | CMYK 89,84,84,75 | RGB 11,11,11 |

○ 思路赏析

缤纷的色彩、皮革材质、简约风格和抽绳设计是该箱包品牌的核心亮点，网页的设计强化了这一卖点，把产品呈现在首屏，一张高清的主图就能体现背包的差异化特征。

○ 配色赏析

使用蓝色背景来突出商品的色彩和外观特征，背景的蓝并不是纯色，而是具有一定的深浅变化，可以为画面塑造立体空间感，点击按钮显眼突出，并用黑色加以强调。

○ 设计思考

对时尚品牌来说，网站是他们展示独特个性、进行视觉传递的一条渠道。优秀的网页设计应体现品牌定位和价值，该网站的设计在视觉上传递了品牌的个性特征，体现了产品的设计美学。

第 7 章　新媒体创意设计赏析

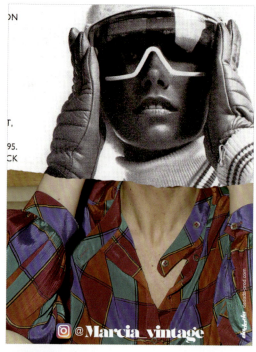

	CMYK 0,0,0,0	RGB 255,255,255
	CMYK 5,11,9,0	RGB 163,126,192
	CMYK 93,88,89,80	RGB 0,0,0

	CMYK 55,94,61,10	RGB 144,45,76
	CMYK 89,90,29,0	RGB 61,56,123
	CMYK 48,88,85,17	RGB 141,56,49
	CMYK 75,68,58,16	RGB 80,80,88

○ 同类赏析

这是电商平台提供的搭配工具，消费者可进行线上穿搭。长按单品可跳转至购买页面，这种购物方式可以实现买前试穿，有助于促成单品销售。

○ 同类赏析

服装店话题定位为"复古运动"，营销海报也是复古风格，整体视觉给人某种年代感，把拼接手法运用到设计中，营造出错位对比效果。

○ 其他欣赏 ○ 其他欣赏 ○ 其他欣赏

7.1.2 家居家纺类

　　家居家纺类产品要站在消费者的角度来进行图文设计，有说服力的图文会大大增强产品的吸引力。一般来说，消费者会比较看重家居家纺产品的品质、工艺以及舒适感，图文设计也可以从这几个方面来体现产品优势。另外，家居家纺品牌也可以用文案来表达生活的美好，从精神上与消费者产生共鸣。

	CMYK 31,14,10,0	RGB 189,207,221		CMYK 47,51,39,0	RGB 154,131,137
	CMYK 5,25,46,0	RGB 247,205,147		CMYK 1,8,1,0	RGB 253,242,246

○ 思路赏析

弹簧床的舒适感用一张"睡在云端上"的图片来表达，人物的表情放松自然，传递出产品能给人极致睡眠，让人睡得好、睡得安稳的信息。

○ 结构赏析

以三角形构图方式来布局，能够引导消费者的视线注意人物主体，并在视觉上给人以安定的情感，强化了产品想要传递的踏实、安心的信息。

○ 配色赏析

背景配色是非常温和的蓝橙色调，视觉上没有强烈的刺激感，让人感到舒适温馨。配色方案既能让主体跳出背景，又能使画面协调统一。

○ 设计思考

直观形象的图形表达往往更具有说服力，本作品的配图充分运用了视觉心理传达的优势，把产品的舒适感用具象化的图形进行呈现，形象地突出了产品特点。

第 7 章　新媒体创意设计赏析

新媒体创意设计

	CMYK 68,44,0,0	RGB 93,135,219
	CMYK 8,46,73,0	RGB 240,162,77
	CMYK 29,44,59,0	RGB 196,153,110
	CMYK 1,1,2,0	RGB 253,253,251

	CMYK 56,47,47,0	RGB 224,199,205
	CMYK 4,4,0,0	RGB 247,246,252
	CMYK 49,67,67,5	RGB 150,99,82
	CMYK 10,28,15,0	RGB 234,198,202

◎ 同类赏析 ▲

用0元试用来吸引用户参与活动，既能促进新品曝光，又能提高用户对品牌的关注度，简洁有力的文案说明了品牌优势。

◎ 同类赏析 ▲

把家具产品以插画形式与著名电影结合，气氛温馨，能从情感上让人联想到美好的日常生活，拉近了品牌与消费者之间的距离。

◎ 其他欣赏 ◎ ◎ 其他欣赏 ◎ ◎ 其他欣赏 ◎

/172

7.1.3 餐饮食品类

餐饮食品类的新媒体设计通常要重点突出美食的诱人之处。在设计上，可通过构图来表现食材的形态和精致度，让美食成为焦点。除构图外，色彩也是很关键的因素，美食的"颜值"往往需要用色彩来体现。色彩可以表现美食的鲜美和口感，如红色可以传达辣味、橙色可以传达甜味。在表现形式上，除写实、微距风格外，还可以采用插画、动画等呈现方式，赋予美食一定的趣味感。

| | CMYK 8,5,41,0 | RGB 247,241,173 | | CMYK 58,33,30,0 | RGB 124,155,169 |
| | CMYK 91,83,39,4 | RGB 47,66,114 | | CMYK 46,82,100,14 | RGB 149,66,14 |

○ 思路赏析

Little Bites小蛋糕是一款休闲零食，品牌用动画视频的形式来讲述"Why are little bites so little？（小蛋糕为什么这么小？）"，内容生动，富有创意和趣味。

○ 配色赏析

动画短片整体采用亮色搭配，这一帧是明亮的蓝色和黄色，蓝黄是一组经典的配色组合，色彩上的反差感总能带来轻快、灵动的视觉感受。

○ 设计思考

视频是餐饮美食常用的一种营销方式，动态的视频可以将美食的多个方面呈现出来，如烹饪方法、菜品细节和味道等，表达方式可以很多样化，如动画、视频记录（Vlog）、纪录片等。

第7章 新媒体创意设计赏析

	CMYK 17,30,65,0	RGB 226,188,103
	CMYK 0,50,35,0	RGB 251,159,146
	CMYK 5,7,53,0	RGB 255,239,143
	CMYK 42,82,100,7	RGB 164,73,26

	CMYK 63,49,72,4	RGB 114,121,87
	CMYK 38,41,57,0	RGB 175,153,116
	CMYK 12,14,33,0	RGB 233,221,181
	CMYK 66,37,100,0	RGB 109,141,8

○ 同类赏析

把美食与节气热点结合起来，用折线式的构图方式展示了立秋时节的一些时令鲜货，食材是水彩风格，通透明亮，文案通俗有趣。

○ 同类赏析

用新媒体流行的拼图形式展示了烧麦、饺子、馄饨3种美食的成品图，特写镜头能让人清楚地看到美食的分量和馅料，突出了美食的亮点。

○ 其他欣赏 ○ ○ 其他欣赏 ○ ○ 其他欣赏 ○

7.1.4 旅游出行类

为了增强美景对人们的吸引力，旅游出行类的新媒体设计常常会把摄影照片作为图形素材，用具有代表性的景点照片来吸引游客。摄影照片常常会选用大视野、有视觉冲击力、能突出景点特色的图片。另外，还可以通过文案来体现旅游趣味、行程优势、服务特色等，运用互动活动来辅助运营推广。

思路赏析
用一张能体现当地景色的高清图片作为网页背景，图片填充了整个背景画面，营造了大气、壮阔的视觉效果，全屏的风景图强有力地吸引了人们的注意力，突出网站主题。

结构赏析
导航视觉流程明确，按照从左往右、从上往下的路线进行运动，形成清晰直观的直线路径。海浪波纹也具有视线引导的作用，以曲线来打造动感。

配色赏析
网页背景是海水的颜色，整体呈现出一种深邃的蓝色，导航栏文字为白色，当鼠标停留在导航标签上时，文字色彩随之变为显眼的橙色，更便于阅读和点击。

设计思考
全屏大图填充背景是网页设计的流行趋势，能打造强有力的视觉冲击力。这种设计风格很适合旅游服务、时尚潮流等类型网站的设计，关键要素是图片的选择和质量把控。

新媒体创意设计

	CMYK 52,43,41,0	RGB 140,140,140
	CMYK 93,88,89,80	RGB 0,0,0
	CMYK 0,0,0,0	RGB 255,255,255
	CMYK 14,88,71,0	RGB 224,61,64

	CMYK 82,42,4,0	RGB 0,131,203
	CMYK 49,0,7,0	RGB 121,226,255
	CMYK 73,4,90,0	RGB 44,179,74
	CMYK 4,27,88,0	RGB 255,200,12

○ 同类赏析

旅游服务平台提供的测试类H5，以情景问答的形式来测试国庆旅程会卡在哪一步，并将平台服务巧妙地融入动画视频中，互动体验轻松有趣。

○ 同类赏析

插图将旅程中要经过的重要目的地集合在一起，为沿途的风景营造了童话感，生动的插画能给人无限的想象。

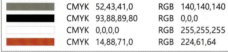

○ 其他欣赏　　　　○ 其他欣赏　　　　○ 其他欣赏

/176

深度解析　美食动画视频设计

相比图片，视频更能全面地展示美食的特色，激发用户的食欲。在新媒体上，美食视频有多种表现形式，如烹饪技巧、美食探店、花样吃法和美食叙事等。近年来，美食视频呈现出高增长趋势，如何赋予视频更多创意，获取更多美食爱好者的关注，是商家和自媒体都需要考虑的。下面将以动画视频为例，来看看品牌如何将美味菜单与创意营销相结合。

CMYK 73,2,54,0	RGB 24,185,149	CMYK 75,80,0,0	RGB 109,58,199
CMYK 0,1,7,0	RGB 254,252,237	CMYK 13,39,0,0	RGB 236,177,227

○ 思路赏析

活动的主题是"Mood of the Day（今日心情）"，把周一、周三、周五、周六和周日的不同心情用动画视频进行表达，为这5种心情搭配5种不同的美味菜单。如周一的汉堡+薯条+可乐。生动的动画把情绪与美食联系起来，让品牌与消费者之间产生情感共鸣。

○ 内容赏析

食品的消费群体主要是年轻人群，视频内容也具有年轻化特征。右图是"星期一心情"，用扁平插画描绘了一个感到有点疲倦的上班族，插图准确地把握住了上班族周一的心情状态。在视频中，可以看到周三、周五、周六和周日的情绪状态和背景场景都是不同的，一周的心情起伏被准确的呈现出来。

○ 配色赏析

配色是年轻群体比较青睐的糖果色。糖果色是干净而柔和的色彩，色感清新而不甜腻，主要由明亮但饱和度较低的颜色组成。视频中的主要颜色有紫色、粉色、橙色和绿色，色彩明快平和，可以给人轻松的好心情，整体配色符合视频主题。

○ 结构赏析

视频以竖屏方式呈现，构图主要以居中式布局为主，将主体人物放在中心位置，人物与人物之间布局紧凑，强化了主体的存在感，使观众能集中注意力观看视频。

◀ ○ 内容赏析

该动画将品牌和谐地融入视频中，能够强化消费者对品牌的价值感知，内容上的创意也能给年轻人新鲜感。左图表现了星期五的心情，可以看到产品并不是生硬地植入视频中，而是以道具的形式展示出来。在人物的手上与背景场景中，产品与视频内容衔接自然，不会引起观众反感。

○ 其他欣赏 ○　　　　○ 其他欣赏 ○　　　　○ 其他欣赏 ○

第 7 章　新媒体创意设计赏析

7.2 美容健身新媒体设计

　　随着社会的发展，人们的消费和生活理念也在发生变化，越来越多的人开始追求品质化生活，这也激发了人们对美妆、护理和健身等的需求。在新媒体环境下，美容健身行业可以借助"新媒体+新营销"的组合来吸引优质流量和用户，如借助网红达人、话题推广和电商直播来助力品牌曝光。

7.2.1 美妆护肤类

按用途来分，美妆护肤类的产品可分为清洁类、护肤类和修饰类等多种类型，而新媒体的视觉设计需要体现品牌特性和产品差异，以精准吸引目标群体。在营销设计上，内容营销、互动营销、话题营销都能催生品牌热度，打造口碑效应。因此，美妆护理类产品可以借助话题、明星、关键意见领袖（KOL）效应来带动新媒体的传播热度。

○ **思路赏析**
网店横幅把产品作为核心进行突出呈现，文案用简洁的语言描述了产品优势，图文充分强调了产品特性，能够大幅提高消费者的购买欲。

○ **配色赏析**
背景色接近于肤色，与红色搭配能够体现产品的上妆效果，整体色调并没有很强的光感，突出了产品的"哑光色"特点。

○ **设计思考**
对彩妆类产品来说，直观的模特图很能说明产品亮点。本作品用模特展示的方式让消费者了解唇釉的颜色属性，真人试色能给消费者真实、直观的感受。

新媒体创意设计

	CMYK 0,28,12,0	RGB 252,206,209
	CMYK 14,0,72,0	RGB 241,246,87
	CMYK 35,2,14,0	RGB 178,223,228
	CMYK 77,34,10,0	RGB 37,146,205

	CMYK 57,20,19,0	RGB 118,178,202
	CMYK 87,58,0,0	RGB 15,103,192
	CMYK 4,19,50,0	RGB 251,218,141
	CMYK 0,0,2,0	RGB 255,255,251

◎ 同类赏析

直播是美妆行业主流的卖货方式,品牌以明星+直播的形式来进行营销,视觉设计充分借势流量代言人,以此来带动粉丝经济。

◎ 同类赏析

视频用真实可靠的测评来说明防晒喷雾的正确使用方法和产品优势,视频中除了对产品进行了介绍,还展示了检测报告,能够充分赢得消费者的信任。

◎ 其他欣赏　　◎ 其他欣赏　　◎ 其他欣赏

7.2.2 健身训练类

在新媒体环境下，一些新型的健身服务模式也逐渐走进人们的日常生活，如运动类APP、健身自媒体以及网络私教课等。健身训练类的新媒体设计要在主体视觉上体现健身的特点，让用户对健身服务的类型一目了然。健身是具有力量感的一项运动，视觉设计可以展现力量感和运动感，并提升视觉吸引力。

| | CMYK 33,98,99,1 | RGB 189,35,35 | | CMYK 0,0,0,0 | RGB 255,255,255 |
| | CMYK 8,67,90,0 | RGB 237,117,31 | | CMYK 6,11,80,0 | RGB 255,229,56 |

○ **思路赏析**

用一张能表现力量感的健身图片作为主要素材，主体视觉就能让人联想到健身塑形，文案"let's burn"与火焰素材构成一个整体，充分体现了"燃爆"之感。

○ **结构赏析**

人物居中垂直布局，与斜向的文字形成交叉构图，这种构图方式可以营造视觉动感，主体人物也能得到突出，人物叠压在文字上方，增添了画面层次感。

○ **配色赏析**

主体色彩是红、橙渐变色，具有很强的活力感，橙红色的火焰能让人联想到燃脂训练，黄色的火花粒子元素起着点缀的作用，为画面带来了光感。

○ **设计思考**

在色彩搭配上，健身类的新媒体设计一般会将暖色作为主色，这是因为暖色能够营造激情活力感，本作品的配色便将暖色作为主体色，使整个画面热情而有活力。

新媒体创意设计

	CMYK 22,84,67,0	RGB 209,73,73
	CMYK 3,42,26,0	RGB 247,176,170
	CMYK 64,94,78,56	RGB 69,19,30
	CMYK 1,1,2,0	RGB 253,253,251

	CMYK 21,2,3,0	RGB 212,237,249
	CMYK 81,80,77,61	RGB 35,31,32
	CMYK 0,19,21,0	RGB 253,222,201
	CMYK 7,0,1,0	RGB 242,250,253

○ 同类赏析

健身类应用的母亲节借势海报，插图是亲子互动健身场景，文案"mom, my best coach"把母亲节与健身运动结合起来。

○ 同类赏析

瑜伽馆的社交媒体海报，主题是"用瑜伽的方式洗手"。海报将瑜伽与社会热点问题紧密结合，切入点适合且足够有创意。

○ 其他欣赏 ○ ○ 其他欣赏 ○ ○ 其他欣赏 ○

/184

7.2.3 运动体育用品类

随着营销环境的变革，很多体育运动类品牌在新品发布或活动宣传时，都从单一的线下营销转为多元的网上营销。从宣传风格来看，走年轻化、多元化路线是一大趋势，跨界联名、话题营销、借力明星流量，这些更贴近当下的营销手段已成为品牌提升口碑的常见方式。在借势上，各类赛事活动、社会时事热点都是比较好的宣传切入点。在文案设计上，可以通过诠释某种精神来强调品牌或产品理念。

| | CMYK 90,87,88,78 | RGB 7,3,0 | | CMYK 0,0,0,0 | RGB 255,255,255 |
| | CMYK 65,62,82,61 | RGB 100,89,59 | | CMYK 83,89,36,2 | RGB 76,57,113 |

○ 思路赏析

网站banner宣传了"反伍-兵不厌诈"系列户外球鞋，"反伍"表达了一种打破常规的精神，展现了年轻人的个性，用空城计来诠释兵不厌诈，既彰显了潮流，又融入了传统文化。

○ 配色赏析

用黑白配色来打造粉笔画风格，描绘了空城计中诸葛亮城楼弹琴、司马懿疑有埋伏的场景，再用紫色、橙色等亮眼的潮流色彩加以点缀，配色充分呼应了主题。

○ 设计思考

系列主题实现了潮流与传统文化的碰撞，这种借力传统文化所进行的跨界营销，不仅可以赋予营销宣传更多创意，还能借势传统文化自带的"IP"属性，提升品牌的曝光量和知名度。

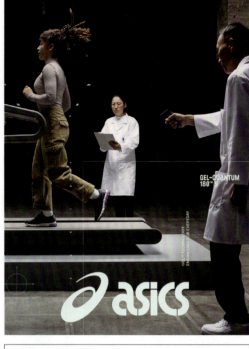

	CMYK 4,32,2,0	RGB 245,196,218
	CMYK 9,80,7,0	RGB 236,82,154
	CMYK 53,100,67,19	RGB 130,21,62
	CMYK 84,86,82,72	RGB 22,13,16

	CMYK 50,43,41,0	RGB 145,141,140
	CMYK 93,91,75,68	RGB 10,12,25
	CMYK 63,64,77,20	RGB 105,87,65
	CMYK 0,0,0,0	RGB 255,255,255

○ 同类赏析

自行车品牌用粉红色的头盔来提醒人们戴头盔的重要性：比戴少女头盔更"Ridiculous（荒谬）"的是骑自行车不戴头盔。

○ 同类赏析

画面展示了实验室中对鞋子和试穿者进行测试的场景，用以体现产品设计所蕴含的科技力量，图文充分表达了产品优势。

○ 其他欣赏 ○ 其他欣赏 ○ 其他欣赏

深度解析　美妆在线互动体验设计类

　　新媒体的创意设计可以充分利用互动性优势。本作品将互动体验融入品牌营销中，以有趣的网页互动游戏来引导消费者了解产品历史和功效。虚拟的游戏体验能让内容营销变得更加生动有趣。在游戏过程中，用户会潜移默化地接受品牌传递的价值理念，提高对产品的好感度。

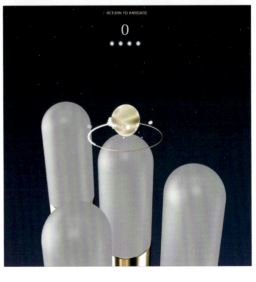

	CMYK 100,97,55,24	RGB 10,36,80		CMYK 74,51,4,0	RGB 80,121,192
	CMYK 49,92,100,23	RGB 134,42,3		CMYK 37,30,30,0	RGB 173,175,170

▶ ○ 思路赏析

首先可看到以星空为背景的视频画面，跟随视频能够感受一次时空穿越之旅（讲述产品的发展历史）。随后可以看到夜间城市景观，并进入游戏互动页面。品牌提供了4个不同的互动游戏，每个互动游戏都有玩法说明，产品将游戏道具作为与用户进行互动的工具。

◀ ○ 配色赏析 ▶

互动页面多以暗调的星空作为背景，能让消费者联想到夜晚，这与"夜间修复精华"的产品定位相契合。深邃的星空蓝也给人一种科幻感，色彩能够强化产品与科技之间的关联性，体现产品蕴含的科研实力。

▶ ○ 界面赏析

网页界面大量运用了三维立体动态效果，产品360°3D旋转展示，可以让用户全方位地观察产品的外观，立体展示能给用户良好的视觉体验。瓶身周围是发光的曲线线条，整体科技感十足，暗示着产品可以让你的肌肤焕发新的生机。

◀ ○ 互动赏析 ▶

互动游戏操作简单、易上手，产品被巧妙地融入游戏中。从右图所示的弹跳游戏可以看出，柱子是滴管，圆球则是一滴精华液，用户只需点击页面中的圆球就可以完成游戏操作。

▶ ○ 构图赏析

产品介绍采用左右构图法,将版面分割为两部分,图文各占一部分。图在左、文在右,这种构图方式使图文各自有其独立的空间,两者又能互相呼应,可以给用户良好的阅读体验。

○ 其他欣赏 ○　　　　○ 其他欣赏 ○　　　　○ 其他欣赏 ○

7.3 数码家电新媒体设计

如今，数码家电产品都很注重外观设计，"颜值"俨然已成为产品"出圈"的一大资本。线上传播中，图文、视频的设计也要注重"颜值"，打造符合审美趣味的创意设计作品，将独特的产品形象展现出来，以便让受众产生记忆点。除此之外，数码家电产品也可以通过情感、互动营销来提升认同感，利用"大促"、跨界营销来打造爆款。

7.3.1 家用电器类

家用电器类新媒体设计作品可以从不同角度寻找切入点，如从用户痛点问题出发，强化产品对消费者的吸引力；直接展示产品最核心的功能优势，让消费者充分了解产品亮点；从情感角度出发，加强与消费者之间的情感联系；把产品与创意插图结合，用独特的画风来吸引用户眼球。

| | CMYK 81,71,69,38 | RGB 50,59,60 | | CMYK 50,94,70,16 | RGB 137,43,63 |
| | CMYK 32,27,34,0 | RGB 187,182,167 | | CMYK 0,0,0,0 | RGB 254,254,254 |

○ 思路赏析

猫是对湿度非常敏感的一种动物，过重的湿气会影响猫的情绪和健康，将4只猫作为拍摄对象，让它们分别从角落走向除湿器，可借助猫咪视角来展现产品的除湿能力。

○ 配色赏析

视频是暗调色彩风格，深色的背景营造出很强的神秘感，光影之间的强烈对比使主体更为突出，猫咪的着装在背景的衬托下也显得更加鲜明。

○ 结构赏析

视频整体采用居中式构图，把猫咪和产品放在画面中间，四周用暗角营造氛围感，这样的构图和布光方式会让视线焦点定格于主体对象身上。

○ 设计思考

视频并没有直接介绍产品的功能优势，而是以猫咪的视角来表达对产品的喜爱，暗示产品不会让用户产生排斥感，能与用户产生情感共鸣。

新媒体创意设计

■	CMYK 46,83,93,14	RGB 147,66,43
■	CMYK 4,15,24,0	RGB 247,226,199
■	CMYK 16,51,48,0	RGB 222,150,124
■	CMYK 76,61,55,9	RGB 78,95,102

■	CMYK 73,86,42,5	RGB 99,62,106
■	CMYK 40,59,5,0	RGB 174,123,180
■	CMYK 67,6,94,0	RGB 88,182,60
■	CMYK 8,74,65,0	RGB 237,248,242

○ 同类赏析 ▲

家电品牌推出的"鼓舞2021"H5，以击鼓小游戏的形式来对生活鼓劲加油，游戏能够给互动者带来力量，让用户与品牌产生情感共鸣。

○ 同类赏析 ▲

插图描绘了一个电影英雄人物因衣服潮湿而陷入尴尬境地的场景，间接烘干机的重要作用，再用祈使句文案来增强行动号召力。

7.3.2 手机通信类

机身扁平轻薄是手机产品主要的外观特点,为了更好地展现手机的外形美感,可以将手机倾斜摆放在画面中,增强产品外观轮廓的立体感。不同的手机品牌,其调性、定位是不同的,设计师可以通过图文设计来反映品牌调性,如走商务范、强调性价比、体现极简、画面唯美等。

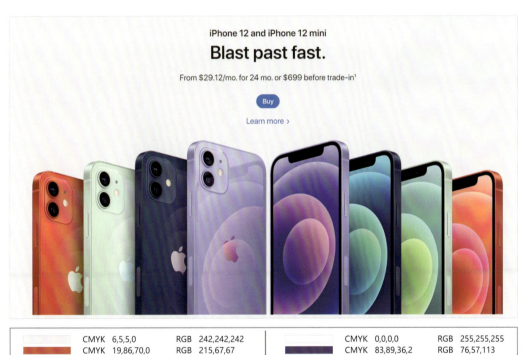

| | CMYK 6,5,5,0 | RGB 242,242,242 | | CMYK 0,0,0,0 | RGB 255,255,255 |
| | CMYK 19,86,70,0 | RGB 215,67,67 | | CMYK 83,89,36,2 | RGB 76,57,113 |

○ 思路赏析

简约是产品的主要风格,官网的设计也秉承着"少即是多"的设计理念,字体使用结构简单的无衬线体,没有过多的文案描述,用大量留白来营造空间感。

○ 配色赏析

既然要走极简风,那么背景色彩就不能过于花哨,背景选用了极简的代表色——纯灰色,产品色彩并不单调,可以丰富视觉效果。

○ 设计思考

当新媒体的视觉设计都是统一风格时,这一风格调性就会逐渐深入人心,建立独特的品牌形象。本作品的设计风格充分体现了品牌调性,能给用户留下较为统一的印象。

三款配色，各有特色

朝露白
缎面AG工艺
手感细腻，纵享丝滑。

子夜蓝
深海微晶AG工艺
不做指纹收集器。

印象拾光
全息光透AG工艺
多色渐变，耀眼无限。

Super Bright Display

Your world just got a whole lot brighter. The LG G7+ThinQ packs additional white pixels into the screen for stunning picture clarity and brightness—while maximizing battery efficiency.

QHD+ FullVision

	CMYK 9,3,0,0	RGB 238,245,255
	CMYK 36,20,0,0	RGB 175,197,255
	CMYK 91,91,67,55	RGB 24,25,43

	CMYK 0,3,8,0	RGB 255,251,239
	CMYK 0,0,0,0	RGB 255,255,255
	CMYK 66,33,0,0	RGB 90,154,222
	CMYK 92,85,90,78	RGB 0,8,0

○ 同类赏析

产品以S型倾斜布局在画面中，外观设计、色彩风格一目了然，文案背景填充色与产品配色相呼应，色彩亮点足够引人注目。

○ 同类赏析

产品详情页面以形象生动的图文介绍了手机所具有的优势——超亮显示屏，即使在强光照射下也能看得很清楚。

○ 其他欣赏 ○　　**○ 其他欣赏 ○**　　**○ 其他欣赏 ○**

7.3.3 数码摄影类

虽然手机的摄影摄像功能越来越强大，但要拍出高质量的影像，仍然需要使用专业的数码摄影器材。面对手机摄影带来的冲击，数码摄影器材厂商更要从营销中寻找突破口。硬件配置、成像质量是数码摄影器材的一大优势，新媒体的图文、视频设计也可以体现器材的专业性能。另外，还可以分享实用的摄影知识来提高用户关注度。从营销设计角度来看，摄影比赛、新媒体晒图和影像视频分享都是比较合适的营销策略。

| | CMYK 73,58,32,0 | RGB 90,109,144 | | CMYK 0,0,0,0 | RGB 255,255,255 |
| | CMYK 94,89,74,65 | RGB 10,18,29 | | CMYK 19,83,91,0 | RGB 215,75,26 |

○ **思路赏析**
视频内容是风光照延时摄影指南，以简洁的语言讲解了延时摄影的一些拍摄技巧，既能让用户获取实用的摄影知识，又能展现相机在拍摄自然风景时的出色表现。

○ **配色赏析**
视频整体没有繁杂的视觉要素，背景都很简洁干净，上图中的相机占据了大面积画面，因此黑灰色成为主色，字体为纯净的白色，确保内容信息能够清晰识读。

○ **设计思考**
有价值的内容对用户会有很强的吸引力。该短视频能满足摄影爱好者对摄影知识获取的需求，可以帮助其提高摄影技能，因此能得到用户的关注和喜爱。

	CMYK 15,89,76,0	RGB 222,60,57
	CMYK 4,1,3,0	RGB 247,251,250
	CMYK 73,66,63,19	RGB 81,81,81
	CMYK 72,18,14,0	RGB 41,172,214

	CMYK 9,7,4,0	RGB 236,237,241
	CMYK 93,84,64,45	RGB 23,40,56
	CMYK 20,15,14,0	RGB 212,212,212
	CMYK 79,74,69,41	RGB 54,54,56

◯ 同类赏析

画面着重强调了"看球神器"这一特点,把相机的便携性和焦距优势体现出来,这一优势能够戳中有现场看球需求用户的痛点。

◯ 同类赏析

在长图文章中加入了交互功能,点击"点击解锁"按钮后,会显示镜头性能优势的介绍,动态的互动形式能增加文章阅读的乐趣。

◯ 其他欣赏　　　　　◯ 其他欣赏　　　　　◯ 其他欣赏

7.3.4 智能设备类

　　可穿戴设备、智能家居是贴近人们生活的智能产品，这些产品具有使用方便、功能实用等特点。优秀的智能产品也需要通过视觉营销来放大产品的吸引力，设计师可深入挖掘产品优势，在新媒体图文和视频设计中体现产品的创意和品质，让消费者明确产品的强大功能，并利用营销推广来助力产品曝光。

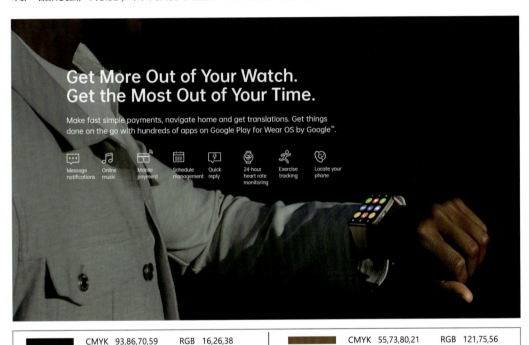

| | CMYK 93,86,70,59 | RGB 16,26,38 | | CMYK 55,73,80,21 | RGB 121,75,56 |
| | CMYK 61,49,50,0 | RGB 120,125,121 | | CMYK 0,0,0,0 | RGB 255,255,255 |

○ 思路赏析
图文突出了智能手表的主要产品优势，如信息通知、手机支付、线上音乐和心率检测等功能，这些优势能够成为用户选择这款智能手表的理由。

○ 结构赏析
图文排版具有很强的可读性，利用图形间的空白区域来安排文字信息，文本之间的段落间距合理恰当，保证了图文的美观性和易读性。

○ 配色赏析
文字色彩并没有太抢眼，背景是一张全屏大图，画面中的明暗对比能让视线停留在智能手表简洁明了的UI界面，或是简约的外观设计上。

○ 设计思考
文字内容较多时，文本之间的段落间距就是影响可读性的关键因素。本作品文案内容的长度、分段和对齐方式都美观易读，能给浏览者带来良好的阅读体验。

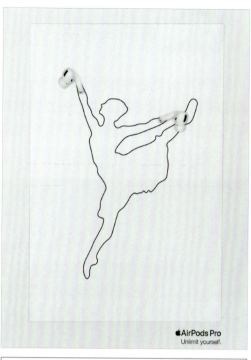

	CMYK 0,22,6,0	RGB 255,218,225
	CMYK 59,5,50,0	RGB 113,194,153
	CMYK 91,91,67,55	RGB 24,25,43
	CMYK 13,2,7,0	RGB 229,241,241

	CMYK 8,6,6,0	RGB 238,238,238
	CMYK 3,3,3,0	RGB 248,248,248
	CMYK 93,88,89,80	RGB 0,0,0

◎ 同类赏析

上图是一则条漫，以漫画形式叙述了智能机器人在5·20当天表白的故事，内容形式结合了节日热点话题，能体现产品的智能语音交互功能。

◎ 同类赏析

巧妙地将实体产品融入图形中，用跳舞的女孩来展现产品优点（无线、防汗、免提），生动有趣的表现手法能给受众带来新鲜感。

○ 其他欣赏 ○　　　　○ 其他欣赏 ○　　　　○ 其他欣赏 ○

深度解析 家电营销长图设计类

现如今，移动媒体已成为重要的信息传播渠道。移动端设备的屏幕较小，翻页式的阅读方式不利于用户浏览内容。为了更好地适应移动端的阅读和传播形态，图文的呈现方式开始逐渐"长图化"。

长图文采用自上而下的内容排版方式，所有图文被整合到一张图中，用户只需上下滑动就能浏览内容，提高了长篇图文内容阅读的舒适感。相比长篇文字内容，新媒体用户会更青睐简单有趣的图文，这也是长图文在新媒体平台应用广泛的原因。

本作品是一款游戏电视营销长图，图文设计融入了很多游戏元素，内容有趣活泼，充分发挥出了长图文的优势。

| | CMYK 51,21,0,0 | RGB 132,185,238 | | CMYK 8,11,87,0 | RGB 253,228,1 |
| | CMYK 98,100,55,5 | RGB 36,11,105 | | CMYK 0,88,79,0 | RGB 255,57,44 |

▶ ○ 思路赏析

产品定位于"游戏电视",图文设计充分体现了"游戏"这一核心宣传点。"超强辅助""硬核开玩"是游戏的常用语,电视机中的画面是大多数人都比较熟悉的闯关游戏,能够自然而然地把人带入游戏世界中。

○ 配色赏析 ▶

在配色上大量运用对比色,蓝色、黄色、红色等色彩都是饱和度较高的色彩,色彩之间互为对比,整体配色生动有活力。配色遵循基本的比例搭配规律,因此并没有产生不协调感,以此图为例,主色为黄色,占据了50%以上的色彩面积,绿色、橙色是点缀色,约占5%,配色有主有次,既不单调也不杂乱。

◀ ○ 结构赏析

内容从上往下排版布局,每一个内容版块都用框线进行区隔,版块之间因为有了一定的留白而让阅读有了空间感。图文布局方式能对视觉起到引导作用,保证了长图阅读的流畅性。

○ 内容赏析 ▶

文案运用了新媒体中流行的网络语言,如"爷青回""硬核"等,语言风格通俗易懂、幽默有趣,多为短语,具有很强的新媒体特性,能够让浏览者保持阅读兴趣。

▷ ○ 字体赏析

该画面选用了边角方正有力的字体，给人硬朗的视觉感受，"超强辅助""虚拟人生""极速世界"等标题文字用阴影营造出立体效果，具有突出强调的作用。不同层级的文字有粗细、字号、色彩上的差别，内容之间的主次关系非常明确。

○ 其他欣赏 ○　　　　○ 其他欣赏 ○　　　　○ 其他欣赏 ○

7.4 教育服务新媒体设计

　　互联网的发展也推动了网络教育、在线服务的持续兴起。人们可以在网络上接受教育培训，使用平台提供的各种线上服务，如在线订购、移动支付、电子金融和配送租赁等。教育和服务行业主要通过网站、APP来为用户提供线上培训和服务，除了常规的图文设计外，网页和界面的设计也很重要。

7.4.1 在线教育类

在线教育大多以直播授课为主要形式，与线下教育相比，具有不受时间限制、可反复学习等优势。教师水平、授课质量是很多网课学员所担忧的，在线教育平台想要抓住用户，在内容设计上就要围绕学员所关心的问题进行解答，如突出师资力量、名师授课、品牌形象等，强化学员对产品的信任感。课程优惠、0元试听、转发参与体验是在线教育产品常用的营销方式，其目的是将潜在用户转化为留存用户。

| | CMYK 15,33,91,0 | RGB 231,182,23 | | CMYK 36,8,94,0 | RGB 189,208,20 |
| | CMYK 93,88,89,80 | RGB 10,18,29 | | CMYK 0,74,77,0 | RGB 255,102,51 |

○ 思路赏析
上图由作品、课程内容和购买路径3部分构成，文案抓住了低价、赠品两个利益点，用优惠价格来吸引目标学员，购买路径放在横幅下方，能够起到促进转化的作用。

○ 配色赏析
作品部分色彩较为丰富，能够凸显作品的设计感。为避免画面过于花哨，课程信息部分采用双色配色方式。购买路径以白色为背景色，橙色按钮足够突出醒目。

○ 设计思考
对于设计类的课程，可以在图文介绍中展示优秀作品，以体现讲师的能力水平，上图中的作品精美出彩，能够吸引学员购买课程。

	CMYK 92,78,0,0	RGB 25,49,207
	CMYK 0,0,0,0	RGB 255,255,255
	CMYK 9,9,63,87	RGB 250,231,1
	CMYK 22,91,81,0	RGB 209,55,53

○ 同类赏析

课程内容是绘画起型训练，背景用铅笔稿来代表起型，优惠信息用大号字体和对比色来突出，可以提高购买意愿。

	CMYK 9,83,88,0	RGB 233,78,37
	CMYK 5,25,39,0	RGB 247,206,161
	CMYK 69,16,0,0	RGB 1,180,255
	CMYK 0,0,0,0	RGB 255,255,255

○ 同类赏析

弹窗文案简洁明了，用"免费领取"来吸引用户的注意力，点击按钮明显突出，采用这种营销策略可以留下一部分新用户。

○ 其他欣赏 ○　　　　○ 其他欣赏 ○　　　　○ 其他欣赏 ○

/204

7.4.2 在线服务类

在线服务是一种线上服务的统称，它能帮助人们足不出户办理各类业务，解决生活所需，为人们的生活带来了诸多便利。在移动互联网高度发达的今天，在线服务不仅具有线上办理的特点，还具有掌上办理的特征。在线服务工具的价值主要体现在服务功能上，新媒体设计要体现其功能特色。

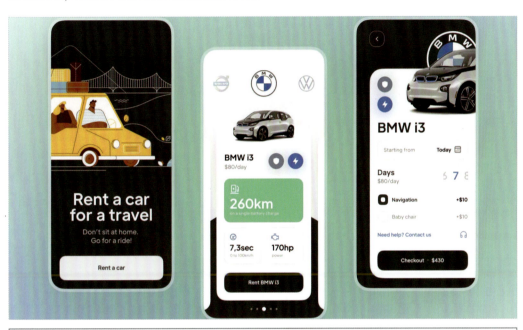

	CMYK 79,74,71,45	RGB 51,51,51		CMYK 3,31,90,0	RGB 255,194,0
	CMYK 3,2,2,0	RGB 249,250,250		CMYK 59,0,54,0	RGB 105,203,150

○ 思路赏析

一个汽车租赁服务平台的界面设计效果，首屏是"坐汽车兜风"扁平插画，进入车辆信息界面后，可查看车辆信息并租赁车辆，应用的功能简单实用，界面简洁、布局合理。

○ 结构赏析

界面布局充分考虑了应用程序的易用性，遵循从上往下、从左往右的操作习惯，界面结构简洁直观，没有复杂的功能按钮，能使用户专注于主要操作流程。

○ 配色赏析

首屏以无彩色系的黑色作为背景色，能衬托和突出彩色的汽车插图，功能按钮是实心填充按钮，有灰色和黑色两种填充色彩，这样的实心按钮有很好的指示引导作用。

○ 设计思考

界面设计要以用户为中心，让用户能便捷地完成一个操作，该汽车租赁应用的界面简单直观，操作功能一目了然，即使是新用户也能快速掌握应用的使用方法。

新媒体创意设计

	CMYK 3,29,43,0	RGB 251,201,150
	CMYK 8,49,63,0	RGB 239,157,97
	CMYK 2,10,16,0	RGB 252,237,218
	CMYK 64,75,100,46	RGB 78,51,21

	CMYK 1,1,0,0	RGB 253,253,255
	CMYK 83,56,0,0	RGB 1,112,254
	CMYK 1,85,96,0	RGB 246,71,6
	CMYK 75,68,67,29	RGB 70,70,68

○ 同类赏析

这是房产信息服务平台的新媒体动图，点击动图后会拆开盲盒，盲盒可以开出不同的好运。如上图中的楼层运，让服务与"好运"建立了联系。

○ 同类赏析

图文就是一篇实用的操作指南，说明了应急服务的主要功能特色，重点步骤的配图能让用户明确服务的使用方法。

○ 其他欣赏　　　　　○ 其他欣赏　　　　　○ 其他欣赏

深度解析　在线教育H5设计

H5兼具故事性、娱乐性以及互动性，它能用于多种活动场景中，如抽奖活动、游戏活动和投票活动等。H5并不是静态图片，而是一个动态页面，它能将视频、音频、文字、图形、互动等多种展现形式集合在一起，给用户带来丰富的视听交互体验。本作品是教育培训类H5，从孩子的视角来讲述"我的妈妈"。

 这是我们一家三口去野餐，妈妈做的小动物便当。

 咦，这里还有一个专门记录我的相册？

	CMYK 2,14,45,0	RGB 255,228,157		CMYK 63,0,30,0	RGB 24,225,215
	CMYK 5,71,24,0	RGB 242,108,142		CMYK 0,0,4,0	RGB 255,255,249

○ 思路赏析

该在线教育平台定位于中小学线上教育辅导，作品以母亲节为主题，讲述了孩子和妈妈的故事。由场景加载、引入主题、相册故事、对话情节和落地海报5个部分构成，以回忆的形式带领读者了解生活中的妈妈，并将教育平台融入动画场景画面中。

○ 内容赏析

进入互动页面后，首先需要加载"与妈妈的美好时光"，点击进入后可以看到一个小女孩在写作文，作文名为"我的妈妈"。紧接着，小女孩通过相册来回忆妈妈的生活故事。相册由4个小故事构成，点击后可查看故事详情。4个故事充分展现了妈妈的独特魅力，也让人感受到母亲对孩子的爱。

○ 内容赏析

对话场景是辅导机构教师与孩子母亲之间的对话，从对话中能够看到教师对孩子的评价以及孩子的成长，能让人感受到课程的丰富有趣，以及教师的责任心，传递出了平台值得信任的信息。

○ 配色赏析

H5以母亲节为主题，因此用粉色、黄色、绿色等明亮柔和的色彩进行搭配，每个场景都让人感到很温馨。

◁ ○ 裂变赏析 ○

在落地海报页面,可以选择"公主妈妈""冒险家妈妈""女侠妈妈"和"棉花糖妈妈"4个不同类型的妈妈生成海报,长按可保存海报。当参与互动的妈妈在社交媒体分享海报后,其他用户可以扫描海报中的二维码进入H5互动页面,这样就可以实现H5的二次传播。

○ 其他欣赏 ○　　　　○ 其他欣赏 ○　　　　○ 其他欣赏 ○

色彩搭配速查

色彩搭配是指对色彩进行选择组合后以取得需要的视觉效果，搭配时要遵守"总体协调，局部对比"的原则。本书最后列举一些常见的色彩搭配，供读者参考使用。

○ 柔和、淡雅

CMYK 4,0,28,0		CMYK 0,29,14,0
CMYK 23,0,7,0		CMYK 7,0,49,0
CMYK 0,29,14,0		CMYK 24,21,0,0
CMYK 45,9,23,0		CMYK 0,52,58,0
CMYK 0,28,41,0		CMYK 0,74,49,0
CMYK 0,29,14,0		CMYK 0,29,14,0
CMYK 0,29,14,0		CMYK 0,28,41,0
CMYK 0,0,0,0		CMYK 4,0,28,0
CMYK 46,6,50,0		CMYK 45,9,23,0
CMYK 56,5,0,0		CMYK 24,0,31,0
CMYK 0,0,0,0		CMYK 45,9,23,0
CMYK 23,0,7,0		CMYK 4,0,28,0

○ 温馨、清爽

CMYK 0,28,41,0		CMYK 0,29,14,0
CMYK 27,0,51,0		CMYK 24,21,0,0
CMYK 23,18,17,0		CMYK 24,0,31,0
CMYK 23,0,7,0		CMYK 24,21,0,0
CMYK 23,18,17,0		CMYK 0,29,14,0
CMYK 27,0,51,0		CMYK 23,0,7,0
CMYK 27,0,51,0		CMYK 24,0,31,0
CMYK 0,0,0,0		CMYK 0,0,0,0
CMYK 43,12,0,0		CMYK 59,0,28,0
CMYK 24,21,0,0		CMYK 45,9,23,0
CMYK 0,0,0,0		CMYK 0,0,0,0
CMYK 43,12,0,0		CMYK 27,0,51,0

○ 可爱、快乐

CMYK 59,0,28,0		CMYK 0,54,29,0
CMYK 29,0,69,0		CMYK 0,0,0,0
CMYK 1,53,0,0		CMYK 0,28,41,0
CMYK 48,3,91,0		CMYK 0,96,73,0
CMYK 0,52,91,0		CMYK 0,0,0,0
CMYK 4,25,89,0		CMYK 0,52,58,0
CMYK 50,92,44,1		CMYK 25,47,33,0
CMYK 29,14,86,0		CMYK 7,0,49,0
CMYK 66,56,95,15		CMYK 70,63,23,0
CMYK 0,74,49,0		CMYK 78,28,14,0
CMYK 10,0,83,0		CMYK 23,18,17,0
CMYK 74,31,12,0		CMYK 0,74,49,0

○ 活泼、生动

CMYK 0,74,49,0		CMYK 70,63,23,0
CMYK 8,0,65,0		CMYK 0,0,0,0
CMYK 48,4,72,0		CMYK 0,54,29,0
CMYK 0,52,91,0		CMYK 48,3,91,0
CMYK 30,0,89,0		CMYK 0,0,0,0
CMYK 27,88,0,0		CMYK 0,73,92,0
CMYK 0,52,91,0		CMYK 26,17,47,0
CMYK 10,0,83,0		CMYK 27,88,0,0
CMYK 78,28,14,0		CMYK 49,3,100,0
CMYK 0,73,92,0		CMYK 25,99,37,0
CMYK 8,0,65,0		CMYK 79,24,44,0
CMYK 80,23,75,0		CMYK 4,26,82,0

○ 运动、轻快

CMYK 0,74,49,0		CMYK 0,52,58,0
CMYK 10,0,83,0		CMYK 0,0,0,0
CMYK 89,60,26,0		CMYK 87,59,0,0
CMYK 0,52,91,0		CMYK 25,71,100,0
CMYK 4,0,28,0		CMYK 29,15,82,0
CMYK 83,59,25,0		CMYK 83,59,25,0
CMYK 48,3,91,0		CMYK 83,59,25,0
CMYK 0,74,49,0		CMYK 0,0,0,0
CMYK 83,59,25,0		CMYK 45,9,23,0
CMYK 67,0,54,0		CMYK 77,23,100,0
CMYK 10,0,83,0		CMYK 4,26,82,0
CMYK 83,59,25,0		CMYK 83,59,25,0

○ 华丽、动感

CMYK 48,3,91,0		CMYK 29,15,94,0
CMYK 0,0,0,0		CMYK 0,52,80,0
CMYK 78,28,14,0		CMYK 74,90,1,0
CMYK 0,96,73,0		CMYK 100,89,7,0
CMYK 92,90,2,0		CMYK 10,0,83,0
CMYK 29,15,94,0		CMYK 0,73,92,0
CMYK 52,100,39,1		CMYK 4,26,82,0
CMYK 4,25,89,0		CMYK 92,90,2,0
CMYK 25,100,80,0		CMYK 0,96,73,0
CMYK 0,96,73,0		CMYK 4,25,89,0
CMYK 89,60,26,0		CMYK 79,24,44,0
CMYK 10,0,83,0		CMYK 26,91,42,0

○ 狂野、充沛

CMYK 52,100,39,1		CMYK 25,100,80,0	
CMYK 10,0,83,0		CMYK 0,0,0,100	
CMYK 100,89,7,0		CMYK 100,89,7,0	
CMYK 100,89,7,0		CMYK 25,92,83,0	
CMYK 10,0,83,0		CMYK 23,18,17,0	
CMYK 25,100,80,0		CMYK 100,91,47,9	
CMYK 25,100,80,0		CMYK 0,0,0,100	
CMYK 79,74,71,45		CMYK 49,3,100,0	
CMYK 29,15,94,0		CMYK 25,100,80,0	
CMYK 0,96,73,0		CMYK 52,100,39,1	
CMYK 79,74,71,45		CMYK 0,0,0,100	
CMYK 0,52,91,0		CMYK 80,23,75,0	
CMYK 67,59,56,6		CMYK 45,92,84,11	
CMYK 0,73,92,0		CMYK 29,15,94,0	
CMYK 79,74,71,45		CMYK 73,92,42,5	

○ 明快、明亮

CMYK 52,100,39,1		CMYK 4,26,82,0	
CMYK 4,25,89,0		CMYK 92,90,0,0	
CMYK 25,100,80,0		CMYK 0,96,73,0	
CMYK 70,63,23,0		CMYK 0,96,73,0	
CMYK 10,0,83,0		CMYK 89,60,26,0	
CMYK 0,96,73,0		CMYK 10,0,83,0	
CMYK 4,26,82,0		CMYK 0,96,73,0	
CMYK 79,24,44,0		CMYK 29,15,94,0	
CMYK 26,91,42,0		CMYK 89,60,26,0	
CMYK 29,15,94,0		CMYK 0,52,80,0	
CMYK 0,52,80,0		CMYK 10,0,83,0	
CMYK 74,90,0,0		CMYK 89,60,26,0	
CMYK 25,92,83,0		CMYK 100,89,7,0	
CMYK 0,29,14,0		CMYK 10,0,83,0	
CMYK 49,3,100,0		CMYK 0,73,92,0	

○ 俏皮、花哨

CMYK 7,0,49,0		CMYK 0,74,49,0	
CMYK 0,0,0,40		CMYK 0,0,0,0	
CMYK 0,53,0,0		CMYK 75,26,44,0	
CMYK 0,53,0,0		CMYK 60,0,52,0	
CMYK 100,89,7,0		CMYK 0,0,0,0	
CMYK 30,0,89,0		CMYK 26,72,17,0	
CMYK 27,88,0,0		CMYK 0,29,14,0	
CMYK 0,28,41,0		CMYK 0,0,0,0	
CMYK 0,74,49,0		CMYK 50,92,44,0	
CMYK 26,72,17,0		CMYK 26,72,17,0	
CMYK 10,0,83,0		CMYK 48,4,72,0	
CMYK 70,63,23,0		CMYK 73,92,42,5	
CMYK 21,79,0,0		CMYK 22,54,28,0	
CMYK 26,17,47,0		CMYK 0,34,50,0	
CMYK 73,92,42,5		CMYK 0,24,74,0	

○ 回味、优雅

CMYK 23,18,17,0		CMYK 0,29,14,0	
CMYK 26,47,0,0		CMYK 0,53,0,0	
CMYK 27,88,0,0		CMYK 24,21,0,0	
CMYK 27,88,0,0		CMYK 47,40,4,0	
CMYK 62,82,0,0		CMYK 4,0,28,0	
CMYK 26,47,0,0		CMYK 0,29,14,0	
CMYK 73,92,42,5		CMYK 0,54,29,0	
CMYK 23,18,17,0		CMYK 0,29,14,0	
CMYK 26,47,0,0		CMYK 0,53,0,0	
CMYK 49,67,56,2		CMYK 25,47,33,0	
CMYK 26,47,0,0		CMYK 23,18,17,0	
CMYK 0,29,14,0		CMYK 0,29,14,0	
CMYK 0,54,29,0		CMYK 50,68,19,0	
CMYK 50,68,19,0		CMYK 0,29,14,0	
CMYK 0,29,14,0		CMYK 26,47,0,0	

○ 自然、安稳

CMYK 29,14,86,0		CMYK 25,46,62,0	
CMYK 7,0,49,0		CMYK 28,16,69,0	
CMYK 26,45,87,0		CMYK 65,31,40,0	
CMYK 0,52,58,0		CMYK 28,16,69,0	
CMYK 47,64,100,6		CMYK 59,100,68,35	
CMYK 29,14,86,0		CMYK 25,71,100,0	
CMYK 29,14,86,0		CMYK 26,45,87,0	
CMYK 67,55,100,15		CMYK 79,24,44,0	
CMYK 24,21,0,0		CMYK 4,26,82,0	
CMYK 48,37,67,0		CMYK 46,6,50,0	
CMYK 26,17,47,0		CMYK 67,28,99,0	
CMYK 79,24,44,0		CMYK 82,51,100,15	
CMYK 67,55,100,15		CMYK 59,100,68,35	
CMYK 50,36,93,0		CMYK 26,45,87,0	
CMYK 25,46,62,0		CMYK 26,17,47,0	

○ 冷静、沉稳

CMYK 7,0,49,0		CMYK 47,65,91,6	
CMYK 46,6,50,0		CMYK 7,0,49,0	
CMYK 67,55,100,15		CMYK 48,4,72,0	
CMYK 88,49,100,15		CMYK 88,49,100,15	
CMYK 61,0,75,0		CMYK 28,16,69,0	
CMYK 27,0,51,0		CMYK 24,0,31,0	
CMYK 67,28,99,0		CMYK 67,55,100,15	
CMYK 29,14,86,0		CMYK 50,36,93,0	
CMYK 56,81,100,38		CMYK 25,46,62,0	
CMYK 89,65,100,54		CMYK 88,49,100,15	
CMYK 67,28,99,0		CMYK 56,81,100,38	
CMYK 26,17,47,0		CMYK 28,16,69,0	
CMYK 67,55,100,15		CMYK 88,49,100,15	
CMYK 7,0,49,0		CMYK 76,69,100,51	
CMYK 46,38,35,0		CMYK 26,17,47,0	

○ 温柔、优雅

CMYK 50,36,93,0	CMYK 25,46,62,0		
CMYK 4,0,28,0	CMYK 67,59,56,6		
CMYK 26,47,0,0	CMYK 25,47,33,0		
CMYK 26,17,47,0	CMYK 26,17,47,0		
CMYK 79,74,71,45	CMYK 67,59,56,6		
CMYK 53,66,0,0	CMYK 25,47,33,0		
CMYK 50,68,19,0	CMYK 25,46,62,0		
CMYK 26,17,47,0	CMYK 46,38,35,0		
CMYK 65,31,40,0	CMYK 67,59,56,6		
CMYK 76,24,72,0	CMYK 73,92,42,5		
CMYK 23,18,17,0	CMYK 46,38,35,0		
CMYK 50,68,19,0	CMYK 24,21,0,0		
CMYK 50,68,19,0	CMYK 26,17,47,0		
CMYK 47,40,4,0	CMYK 46,38,35,0		
CMYK 24,21,0,0	CMYK 56,81,100,38		

○ 稳重、古典

CMYK 64,34,10,0	CMYK 45,100,78,12		
CMYK 73,92,42,5	CMYK 29,0,69,0		
CMYK 26,17,47,0	CMYK 0,52,91,0		
CMYK 70,63,23,0	CMYK 56,81,100,38		
CMYK 59,100,68,35	CMYK 0,52,91,0		
CMYK 46,6,50,0	CMYK 8,0,65,0		
CMYK 45,100,78,12	CMYK 59,100,68,35		
CMYK 89,69,100,14	CMYK 50,36,93,0		
CMYK 29,15,94,0	CMYK 77,100,0,0		
CMYK 50,92,44,0	CMYK 47,64,100,6		
CMYK 29,14,86,0	CMYK 28,16,69,0		
CMYK 66,56,95,15	CMYK 66,56,95,15		
CMYK 81,21,100,0	CMYK 66,56,95,15		
CMYK 27,44,99,0	CMYK 29,14,86,0		
CMYK 67,59,56,6	CMYK 26,91,42,0		

○ 厚重、品位

CMYK 4,0,28,0	CMYK 83,55,59,8		
CMYK 60,0,90,0	CMYK 47,65,91,6		
CMYK 83,55,59,8	CMYK 29,14,86,0		
CMYK 82,51,100,15	CMYK 92,92,42,9		
CMYK 45,100,78,12	CMYK 65,31,40,0		
CMYK 0,28,41,0	CMYK 47,64,100,6		
CMYK 45,92,84,11	CMYK 83,55,59,8		
CMYK 25,46,62,0	CMYK 26,17,47,0		
CMYK 89,65,100,54	CMYK 92,92,42,9		
CMYK 56,81,100,38	CMYK 73,92,42,5		
CMYK 50,36,93,0	CMYK 67,59,56,6		
CMYK 89,65,100,54	CMYK 92,92,42,9		
CMYK 50,36,93,0	CMYK 92,92,42,9		
CMYK 45,100,78,12	CMYK 45,100,78,12		
CMYK 26,47,0,0	CMYK 23,18,17,0		

○ 洁净、高雅

CMYK 23,18,17,0	CMYK 29,0,69,0		
CMYK 0,0,0,0	CMYK 0,0,0,0		
CMYK 70,63,23,0	CMYK 100,91,47,9		
CMYK 43,12,0,0	CMYK 29,14,86,0		
CMYK 0,0,0,0	CMYK 0,0,0,0		
CMYK 83,59,25,0	CMYK 83,59,25,0		
CMYK 74,34,0,0	CMYK 48,3,91,0		
CMYK 4,0,28,0	CMYK 23,18,17,0		
CMYK 70,63,23,0	CMYK 0,0,0,100		
CMYK 23,18,17,0	CMYK 78,28,14,0		
CMYK 100,91,47,9	CMYK 29,0,69,0		
CMYK 43,12,0,0	CMYK 67,59,56,6		
CMYK 74,31,12,0	CMYK 38,13,0,0		
CMYK 100,91,47,9	CMYK 38,18,2,0		
CMYK 23,18,17,0	CMYK 38,27,0,0		

○ 简单、时尚

CMYK 43,12,0,0	CMYK 83,55,59,8		
CMYK 0,17,46,0	CMYK 0,0,0,0		
CMYK 67,59,56,6	CMYK 46,38,35,0		
CMYK 78,28,14,0	CMYK 46,38,35,0		
CMYK 0,0,0,0	CMYK 23,18,17,0		
CMYK 67,59,56,6	CMYK 83,55,59,8		
CMYK 23,18,17,0	CMYK 67,59,56,6		
CMYK 46,38,35,0	CMYK 23,18,17,0		
CMYK 73,92,42,5	CMYK 64,34,10,0		
CMYK 46,38,35,0	CMYK 65,31,40,0		
CMYK 0,0,0,0	CMYK 23,18,17,0		
CMYK 92,92,42,9	CMYK 67,59,56,6		
CMYK 46,38,35,0	CMYK 46,38,35,0		
CMYK 23,18,17,0	CMYK 23,18,17,0		
CMYK 0,0,0,100	CMYK 0,0,0		

○ 简洁、进步

CMYK 92,92,42,9	CMYK 46,38,35,0		
CMYK 48,3,91,0	CMYK 100,91,47,9		
CMYK 83,59,25,0	CMYK 65,31,40,0		
CMYK 100,89,7,0	CMYK 50,36,93,0		
CMYK 27,17,0,0	CMYK 83,59,25,0		
CMYK 79,74,71,45	CMYK 79,74,71,45		
CMYK 67,59,56,6	CMYK 46,38,35,0		
CMYK 48,3,91,0	CMYK 83,59,25,0		
CMYK 100,91,47,9	CMYK 79,74,71,45		
CMYK 83,60,0,0	CMYK 64,34,10,0		
CMYK 28,16,69,0	CMYK 89,60,26,0		
CMYK 79,74,71,45	CMYK 0,0,0,100		
CMYK 100,91,47,9	CMYK 0,0,0,100		
CMYK 23,18,17,0	CMYK 46,38,35,0		
CMYK 89,60,26,0	CMYK 100,91,47,9		